书法入门必学碑帖

原大放大对照 褚遂良《雁塔圣教序》

◎ 孔文凯 编

中原出版传媒集团
中原传媒股份公司
河南美术出版社
·郑州·

盖闻二
儀有象顯覆載以

盖闻二
儀有象顯覆載以

图书在版编目（CIP）数据

褚遂良《雁塔圣教序》／孔文凯编．— 郑州：河南美术
出版社，2024.4
（书法入门必学碑帖：原大放大对照）
ISBN 978-7-5401-6531-4

Ⅰ．①褚… Ⅱ．①孔… Ⅲ．①楷书-碑帖-中国-唐代
Ⅳ．①J292.24

中国国家版本馆CIP数据核字（2024）第059093号

书法入门必学碑帖：原大放大对照

褚遂良《雁塔圣教序》

孔文凯　编

出 版 人　王广照
责任编辑　王立奎
责任校对　王淑娟
装帧设计　张国友
出版发行　河南美术出版社
　　　　　地　　　址　郑州市郑东新区祥盛街27号
　　　　　邮政编码　450016
　　　　　电　　　话　0371-65788152
制　　作　河南金鼎美术设计制作有限公司
印　　刷　河南美图印刷有限公司
开　　本　787 mm×1092 mm　1/8
印　　张　11
字　　数　110千字
版　　次　2024年4月第1版
印　　次　2024年4月第1次印刷
书　　号　ISBN 978-7-5401-6531-4
定　　价　56.00元

褚遂良《雁塔圣教序》概述

褚遂良（596—658或659），字登善，钱塘（今浙江杭州）人，一说阳翟（今河南禹州）人。唐初著名的政治家、书法家，与欧阳询、虞世南、薛稷并称『唐初四大书家』。其书法早年师承欧阳询、史陵，继而学虞世南，后又学王羲之，最终形成自身独树一帜的风格特色。

从传世书迹来看，《孟法师碑》《伊阙佛龛碑》点画严峻劲挺、古雅平正，结体宽绰，为褚遂良早年书迹，是北朝书风的遗绪。而其后的《房玄龄碑》《雁塔圣教序》，刚柔相济、风华绰约，为褚遂良晚年书迹。正是其晚年书迹，对其之后的唐代书家产生了非常大的影响，使其成为真正开启李唐楷书的门户者。

在褚遂良的传世书迹中，最著名的当属《雁塔圣教序》。该碑分为序和记两部分，分别由李世民、李治所撰，嵌于西安大雁塔底部东西两侧。为方便广大书者对《雁塔圣教序》的艺术特点有更好的理解，下面我将从笔法、结构和章法三个方面进行概括。

首先是笔法。《雁塔圣教序》的笔法是非常丰富的：起笔有方有圆、有藏有露、有逆有顺，行笔有中锋有侧锋，有提有按，跌宕起伏，变化丰富；转笔为方折与圆转

并施；收笔则相对简单。线条瘦硬、细劲、挺拔、灵动，富有弹性，然而不乏腴润。褚氏楷书除了受到北朝铭石书的影响，还受到『二王』行书的影响。因而，笔画间的内在联系性很强，书写节奏明显。同时，褚遂良将《兰亭序》中的一些用笔方法融入到自己的楷书中，给法度谨严的楷书增添了几分生趣。当然，提按笔法也是此碑的一大特点，线条粗细相对比突出。

其次是结构。《雁塔圣教序》的结构总体而言宽绰疏逸，妍媚多姿。在笔画处理上，作者往往夸张横向笔画，加上笔画间处理得空疏，因而形成字形宽扁、字内空疏的效果。然而字内的空疏与笔画的细挺，并没有造成字的松散，反倒使字多了几分灵巧。当然，具体到每个字的结构，变化往往又是丰富的。

最后是章法。《雁塔圣教序》从字距和行距上看，是字距略大于行距，类似于隶书的章法布局。但褚字的线条、字形变化灵活丰富，错落有致，比隶书的字外空间要丰富。加之宽绰空疏的结构、细挺的笔画，使得字内空间、字外空间更加萧疏，整体表现出一种悠然自得、空灵古淡的美感。

大唐三藏聖教之序

大唐
太宗文皇帝製三藏聖教序

蓋聞二儀有象，顯覆載以含生；四時無形，潛寒暑以化物。是以窺天鑑地，庸愚皆識其端；明陰洞陽，賢哲罕窮其數。然而天地苞乎陰陽而易識者，以其有象也；陰陽處乎天地而難窮者，以其無形也。故知象顯可徵，雖愚不惑；形潛莫覩，在智猶迷。況乎佛道崇虛，乘幽控寂，弘濟萬品，典御十方。舉威靈而無上，抑神力而無下。大之則彌於宇宙，細之則攝於豪釐。無滅無生，歷千劫而不古；若隱若顯，運百福而長今。妙道凝玄，遵之莫知其際；法流湛寂，挹之莫測其源。故知蠢蠢凡愚，區區庸鄙，投其旨趣，能無疑惑者哉！

然則大教之興，基乎西土，騰漢庭而皎夢，照東域而流慈。昔者分形分迹之時，言未馳而成化；當常現常之世，民仰德而知遵。及乎晦影歸真，遷儀越世，金容掩色，不鏡三千之光；麗象開圖，空端四八之相。於是微言廣被，拯含類於三塗；遺訓遐宣，導群生於十地。然而真教難仰，莫能一其旨歸，曲學易遵，邪正於焉紛糾。所以空有之論，或習俗而是非；大小之乘，乍沿時而隆替。

有玄奘法師者，法門之領袖也。幼懷貞敏，早悟三空之心；長契神情，先苞四忍之行。松風水月，未足比其清華；仙露明珠，詎能方其朗潤。故以智通無累，神測未形，超六塵而迥出，只千古而無對。凝心內境，悲正法之陵遲；棲慮玄門，慨深文之訛謬。思欲分條析理，廣彼前聞，截偽續真，開茲後學。是以翹心淨土，往遊西域。乘危遠邁，杖策孤征。積雪晨飛，途間失地；驚砂夕起，空外迷天。萬里山川，撥煙霞而進影；百重寒暑，躡霜雨而前蹤。誠重勞輕，求深願達，周遊西宇，十有七年。窮歷道邦，詢求正教，雙林八水，味道餐風，鹿苑鷲峰，瞻奇仰異。承至言於先聖，受真教於上賢，探賾妙門，精窮奧業。一乘五律之道，馳驟於心田；八藏三篋之文，波濤於口海。

爰自所歷之國，總將三藏要文，凡六百五十七部，譯布中夏，宣揚勝業。引慈雲於西極，注法雨於東垂。聖教缺而復全，蒼生罪而還福。濕火宅之乾焰，共拔迷途；朗愛水之昏波，同臻彼岸。是知惡因業墜，善以緣昇，昇墜之端，惟人所託。譬夫桂生高嶺，雲露方得泫其花；蓮出淥波，飛塵不能污其葉。非蓮性自潔而桂質本貞，良由所附者高，則微物不能累；所憑者淨，則濁類不能沾。夫以卉木無知，猶資善而成善，況乎人倫有識，不緣慶而求慶。方冀茲經流施，將日月而無窮；斯福遐敷，與乾坤而永大。

永徽四年歲次癸丑十月己卯朔十五日癸巳建

中書令臣褚遂良書

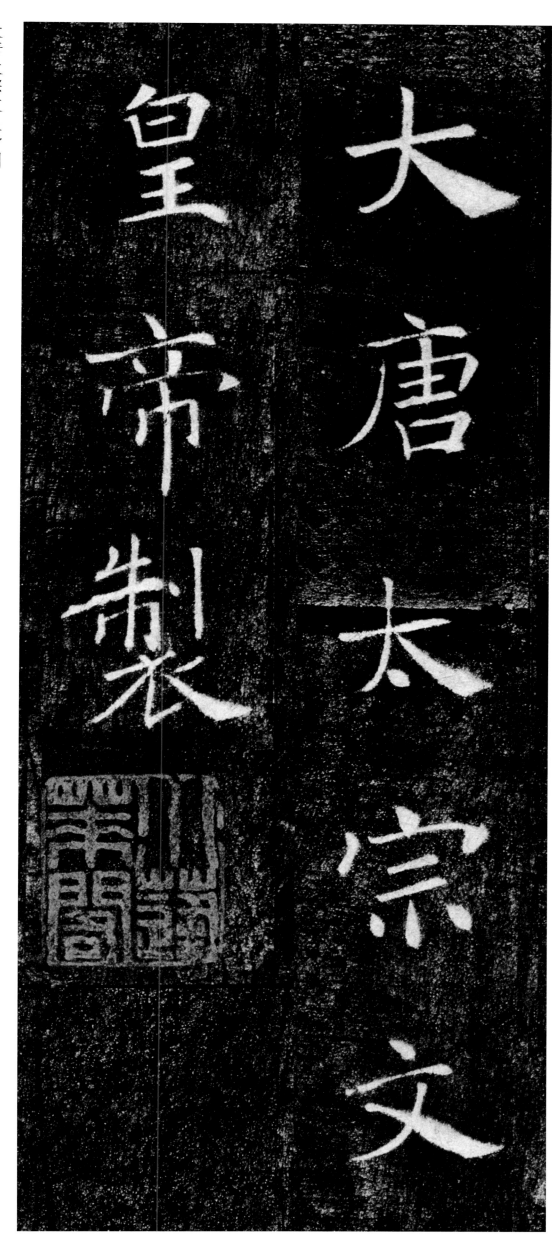

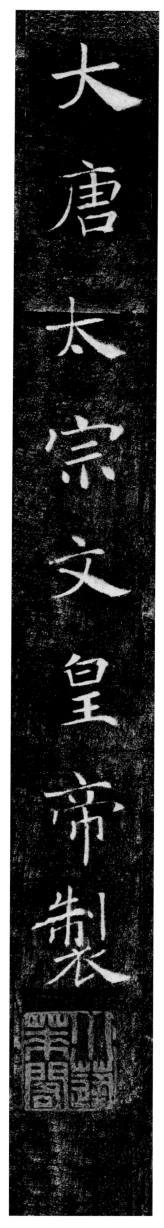

大唐太宗文皇帝制

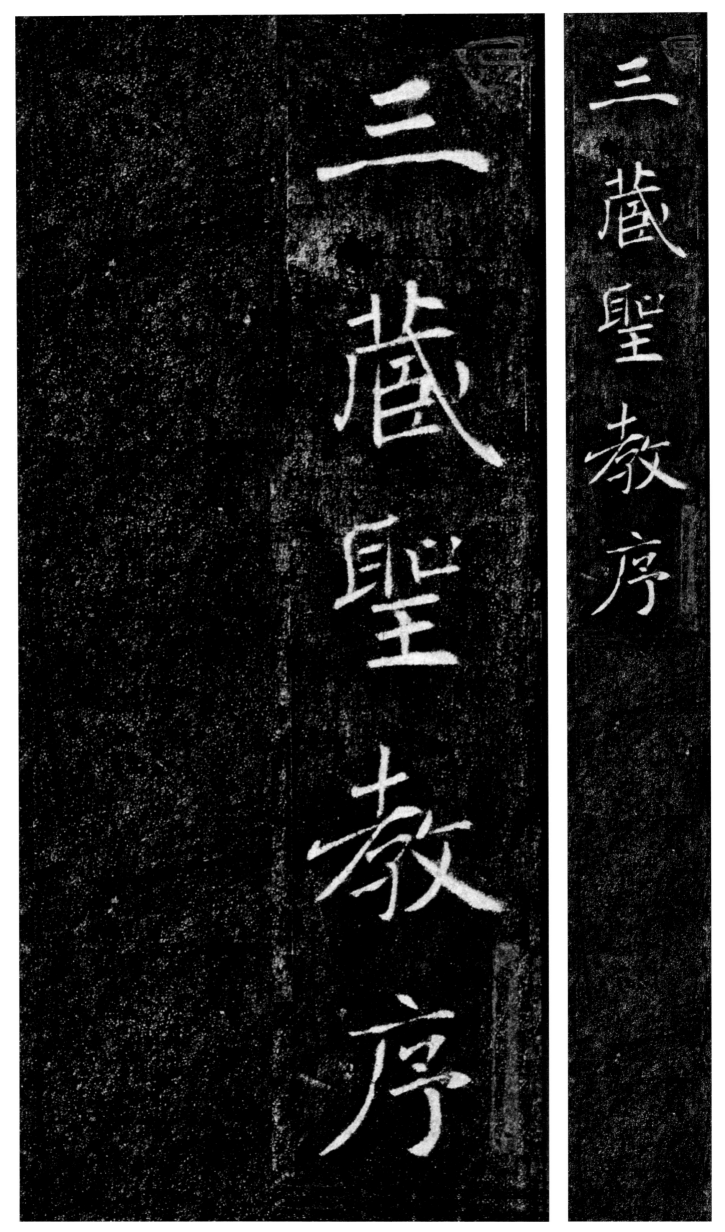

三藏聖教序

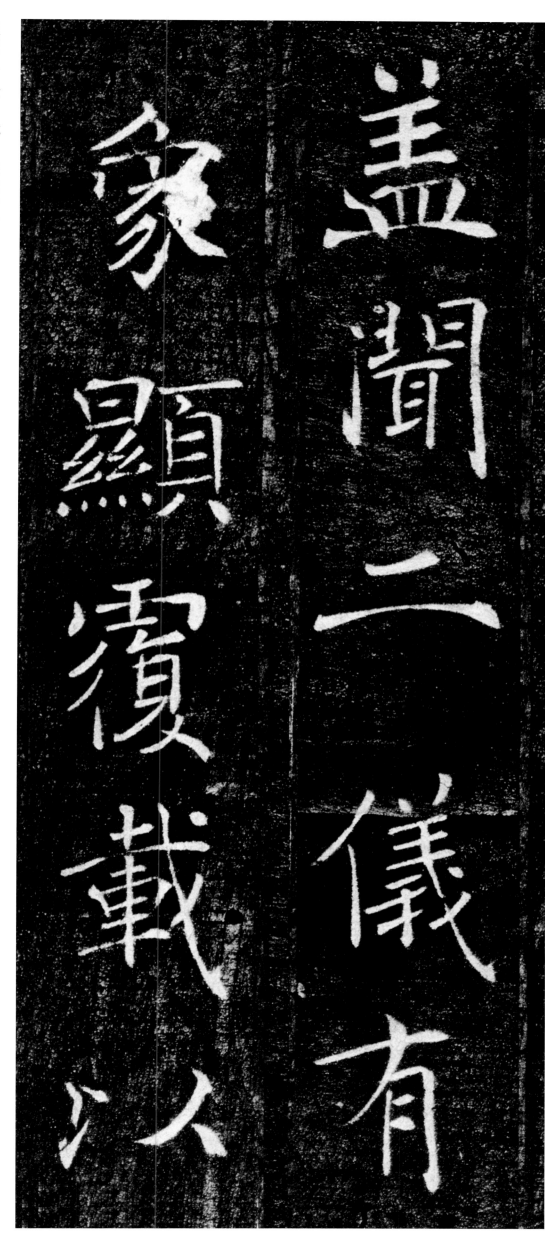

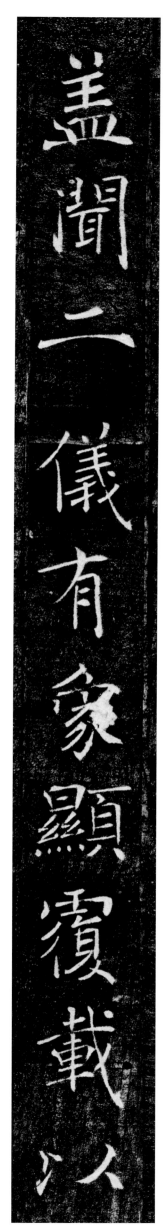

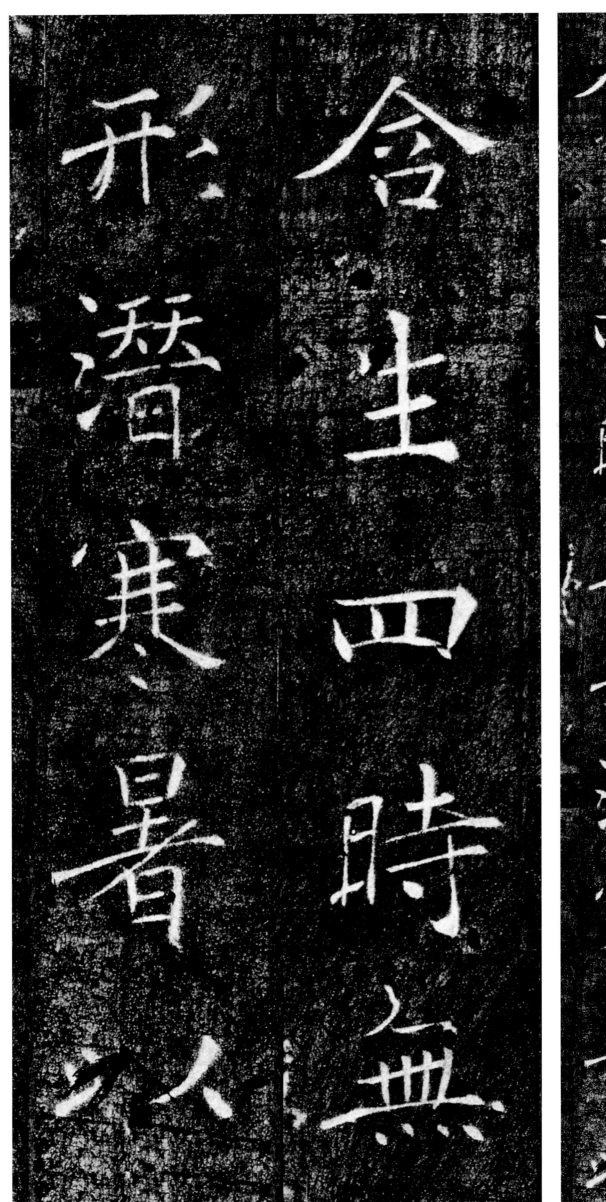

含生。四时无形，潜寒暑以

含生。四时无六，潜寒暑以

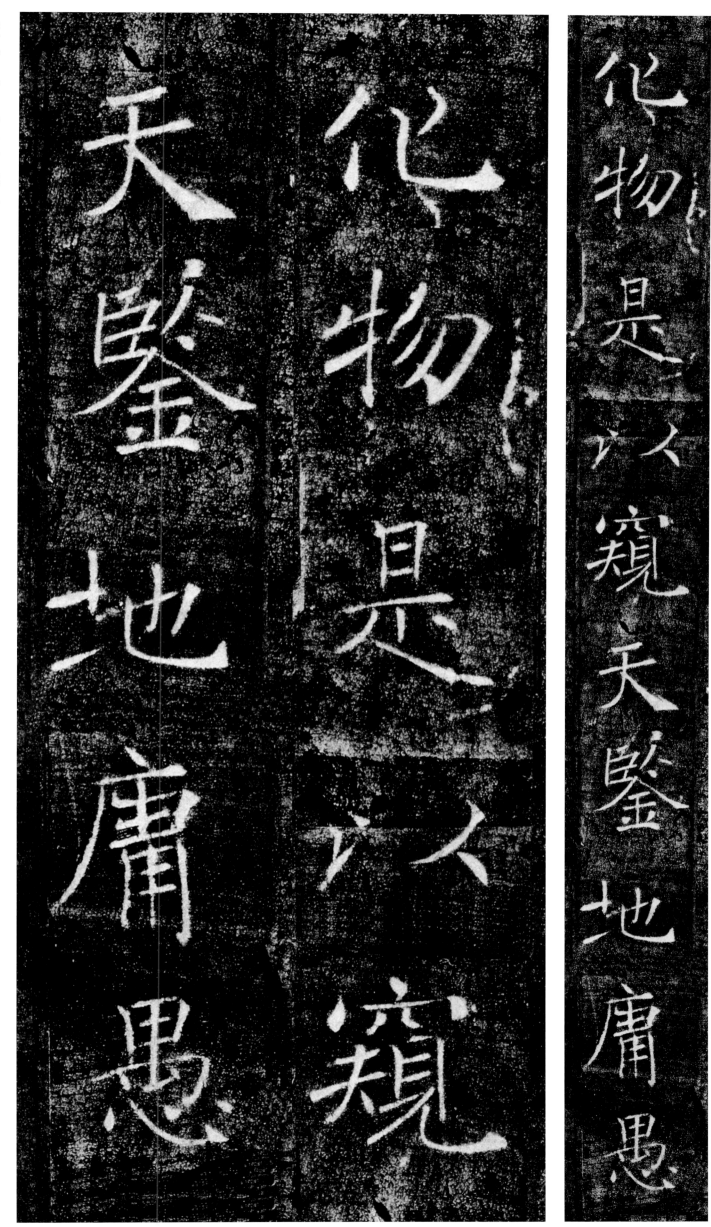

化物是以窥天鉴地庸愚

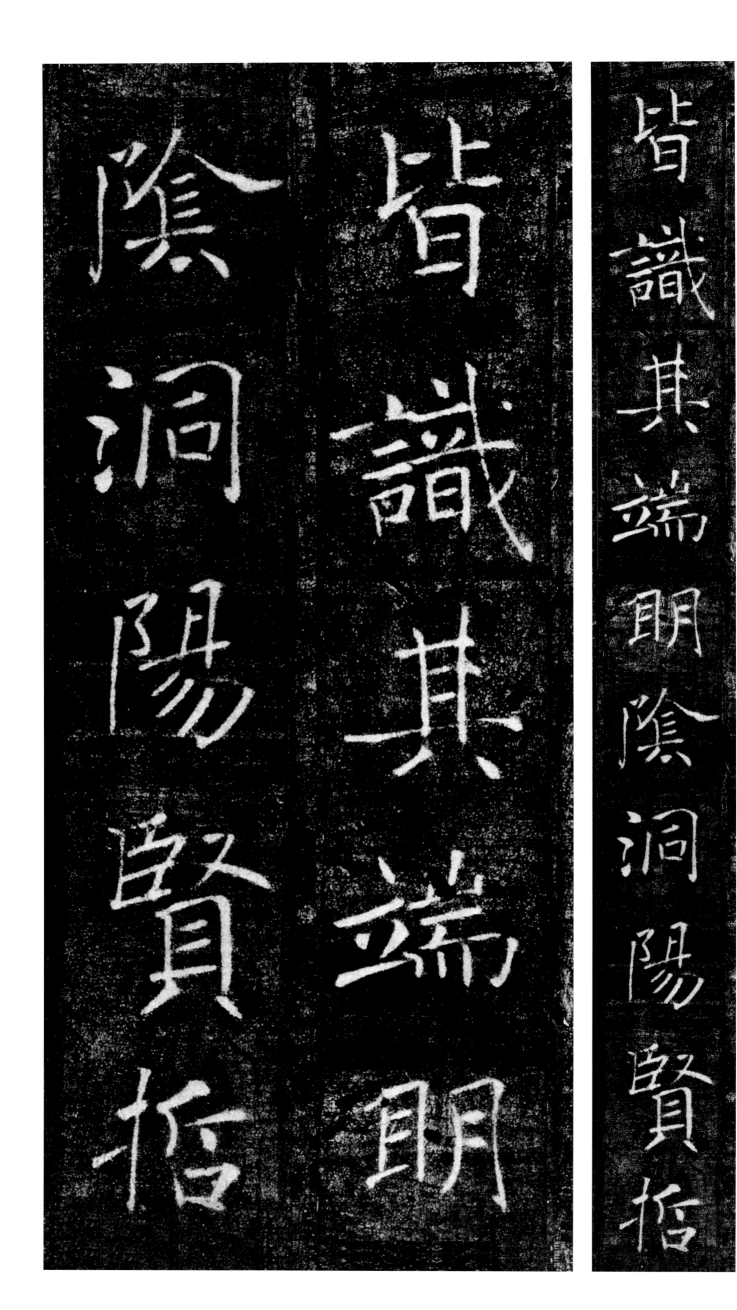

皆識其端。明阴洞阳，贤哲

皆識其端明阴洞阳贤哲

皆識其端明阴洞阳贤哲

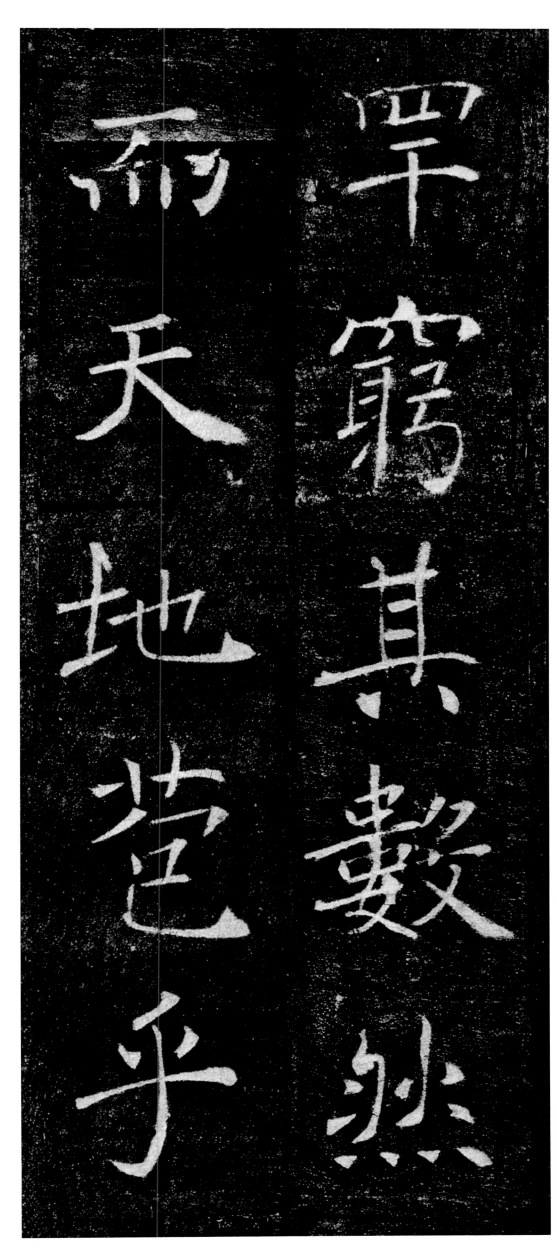

陰陽而易識者以其有象

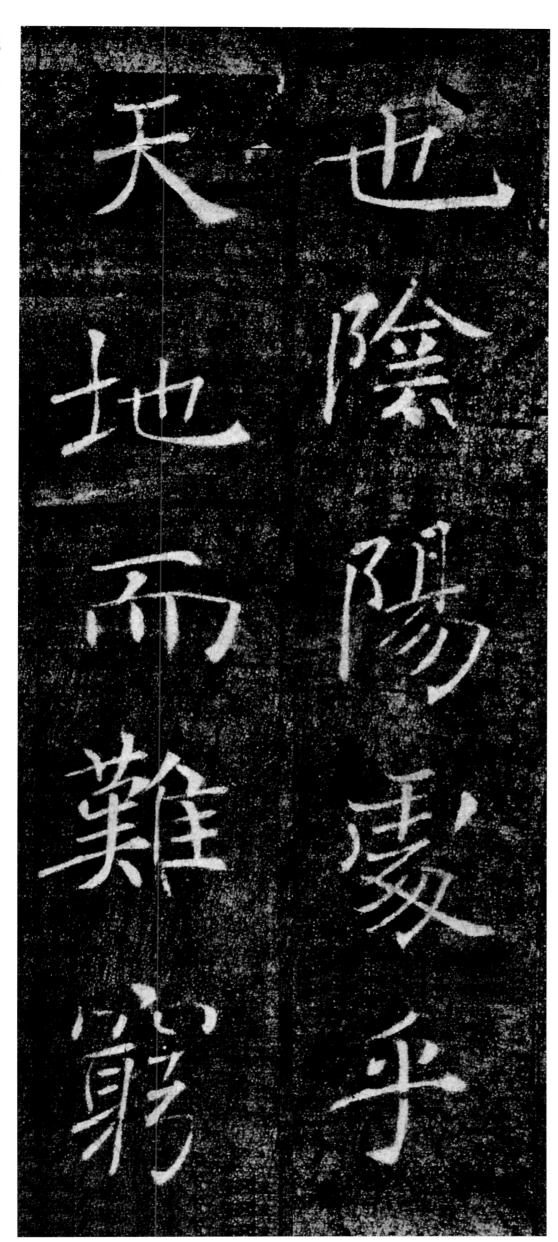

也陰陽處乎天地而難窮

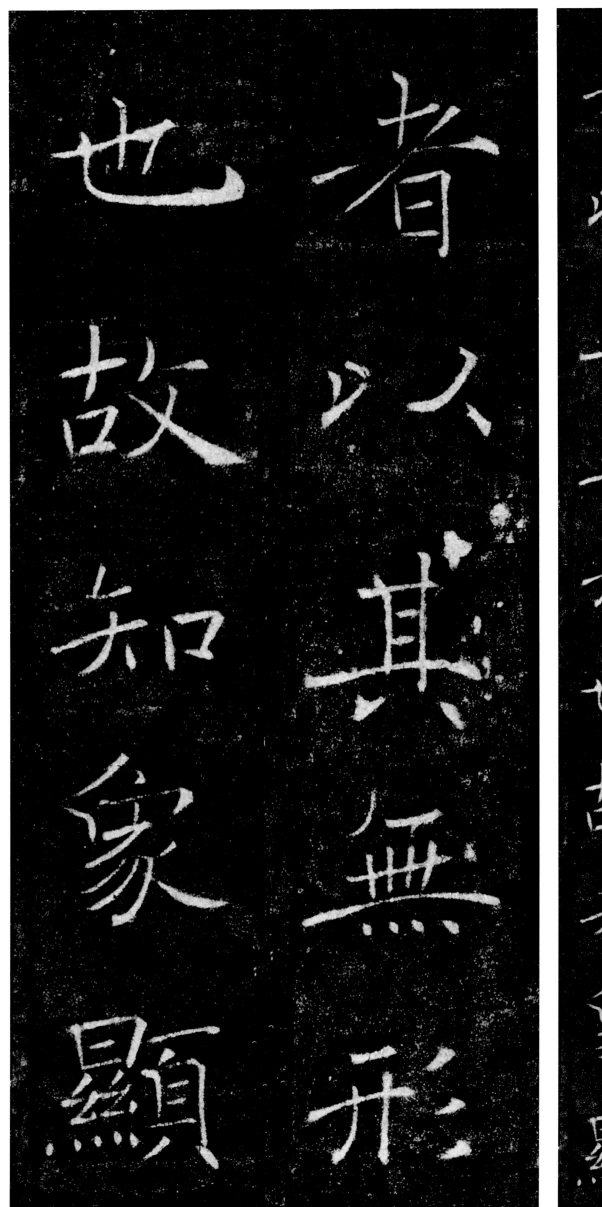

者以其無形也故知象顯

可征，虽愚不惑，形潜莫睹，

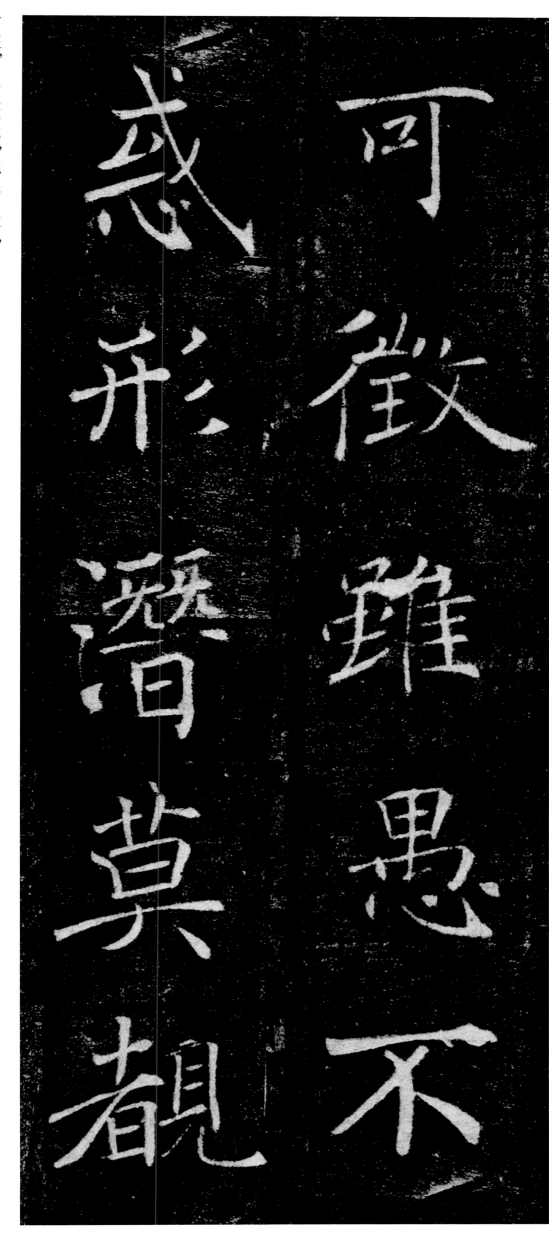

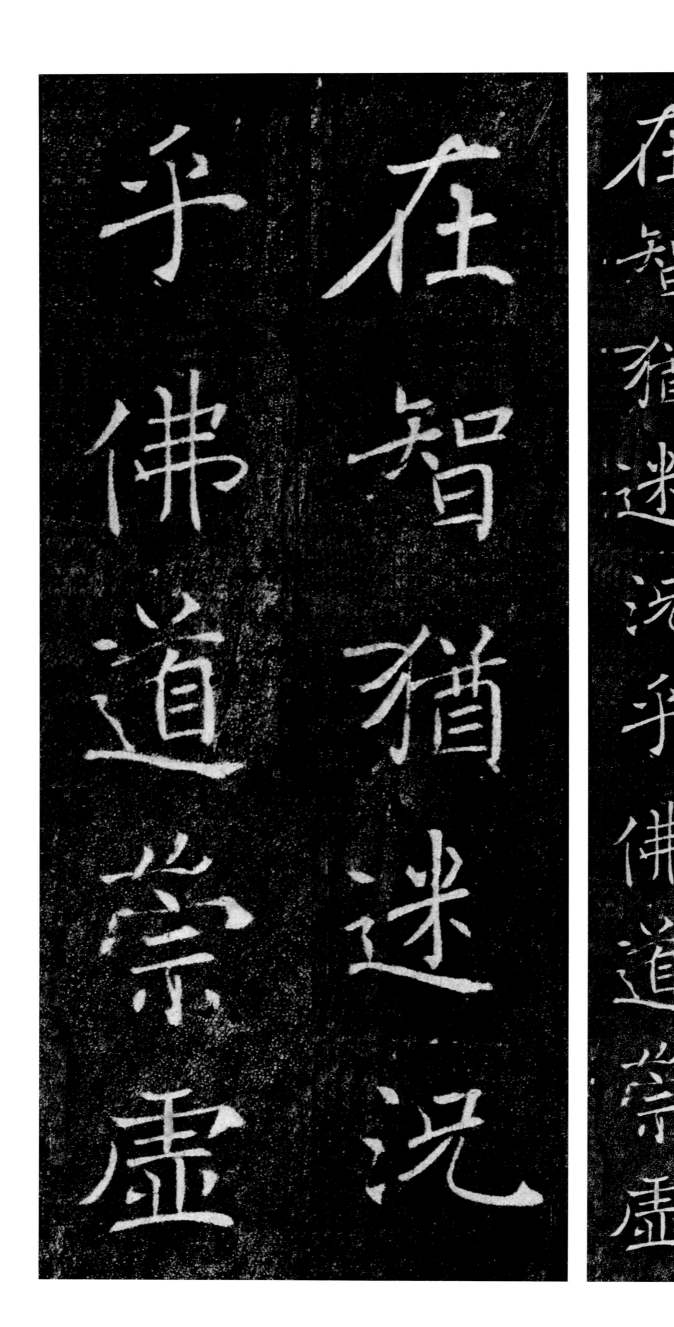

在智猶迷。況乎佛道崇虛，

在智猶迷況乎佛道崇虛

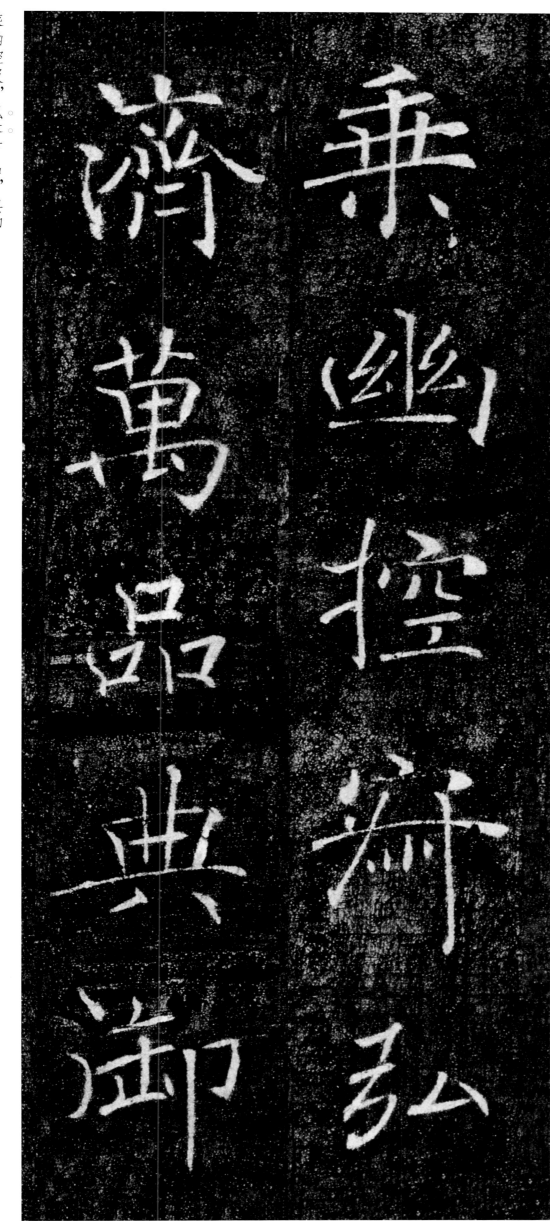

乘幽控寂，弘济万品，典御

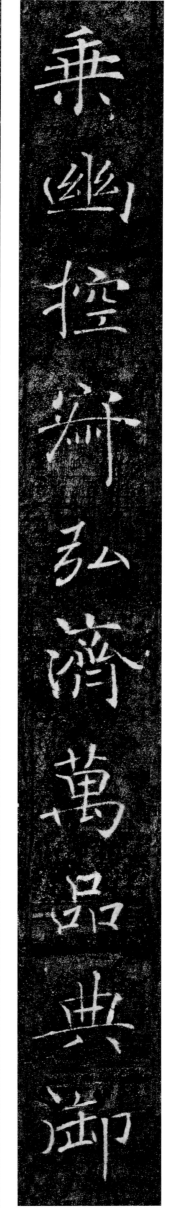

乘幽控寂，弘济万品，典御

弘济：广为救助。

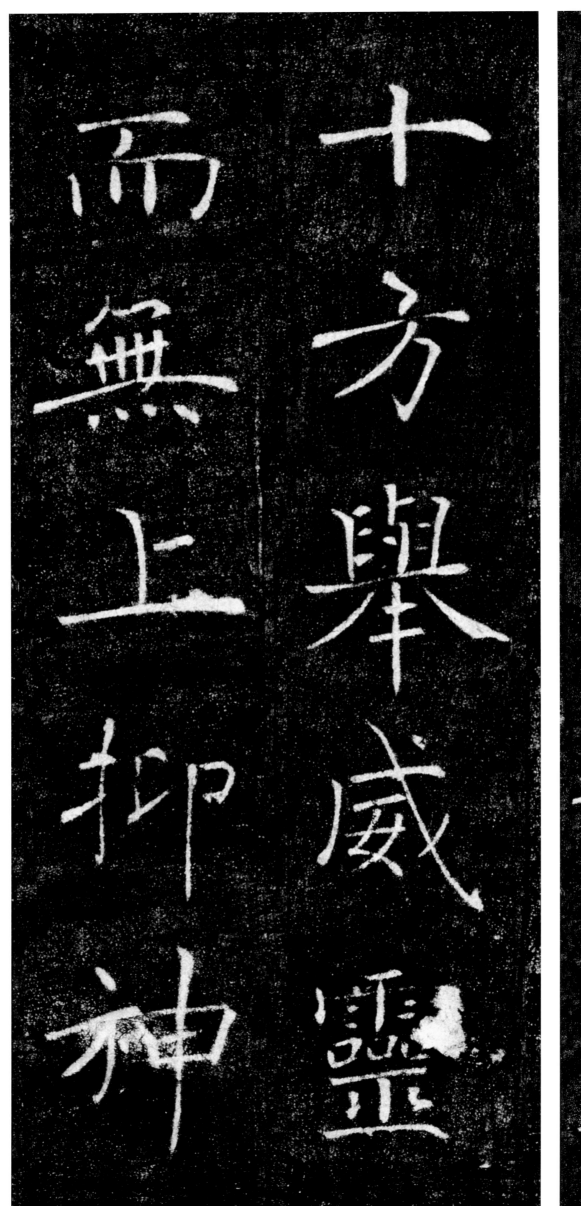

十方举威灵而无上抑神

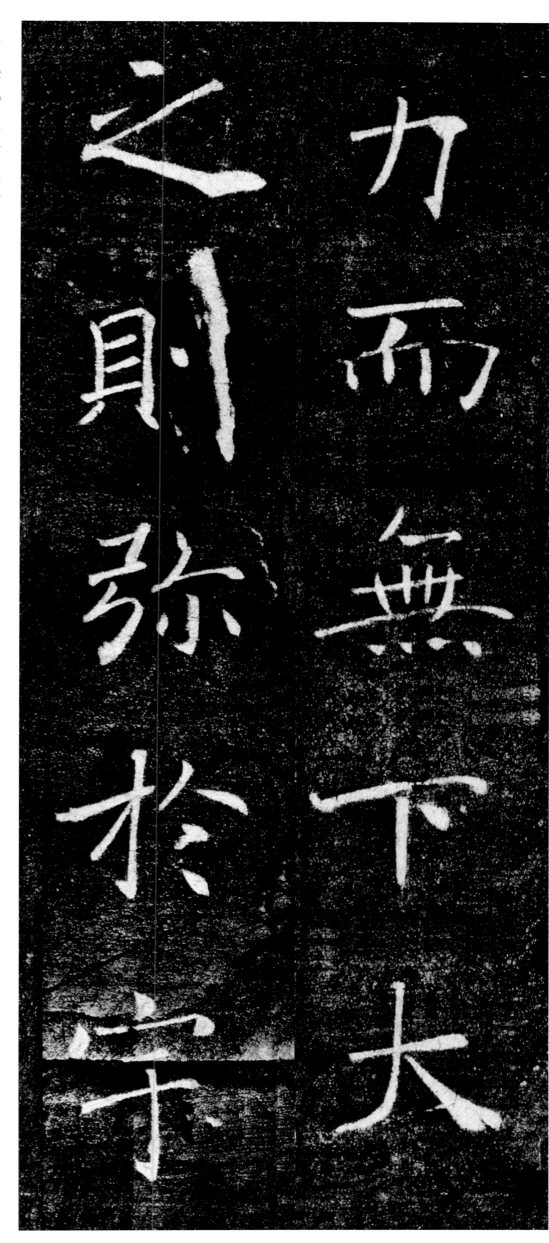

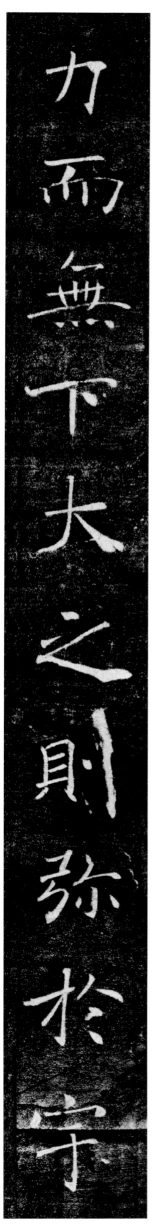

力而無下大之則弥於宇

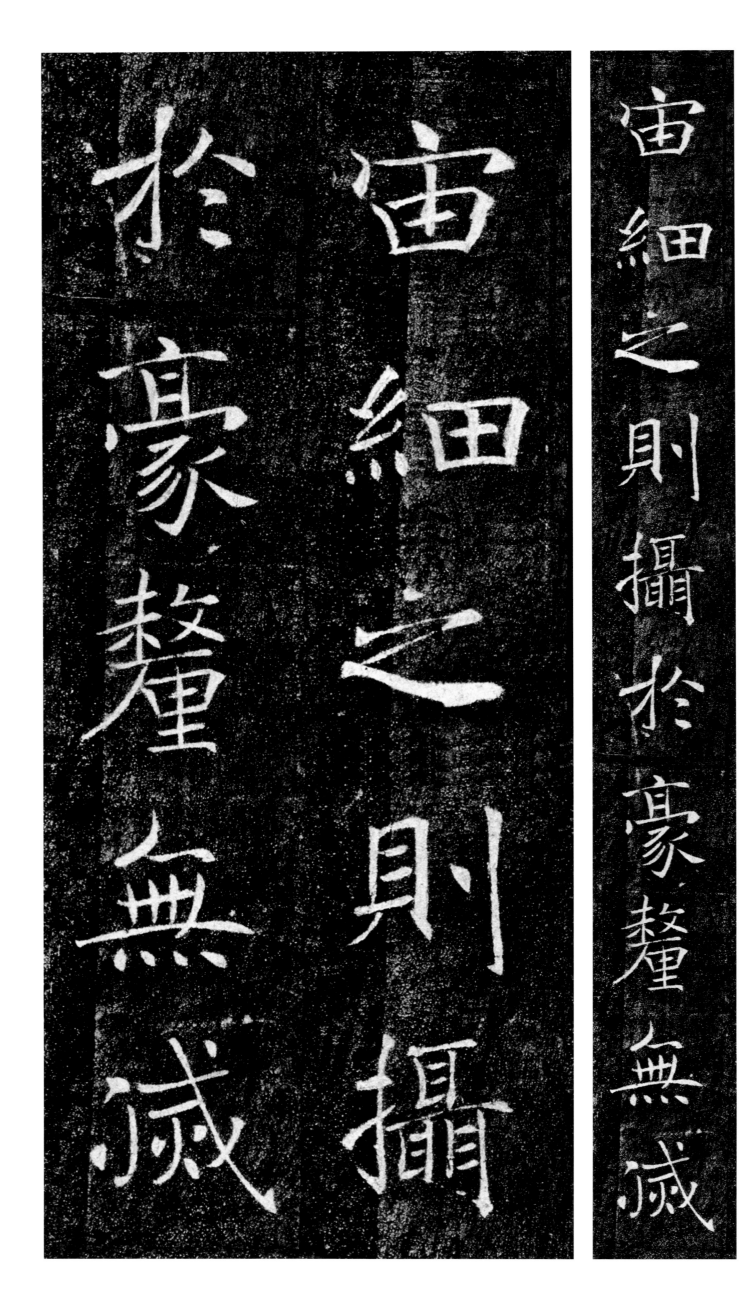

宙細之則攝於豪釐無滅

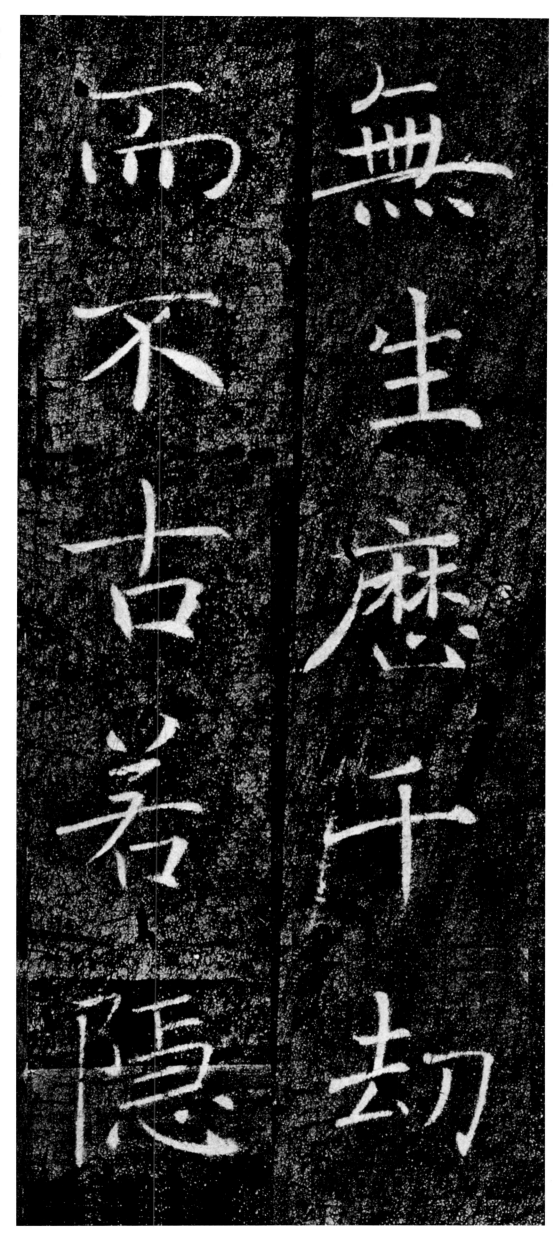
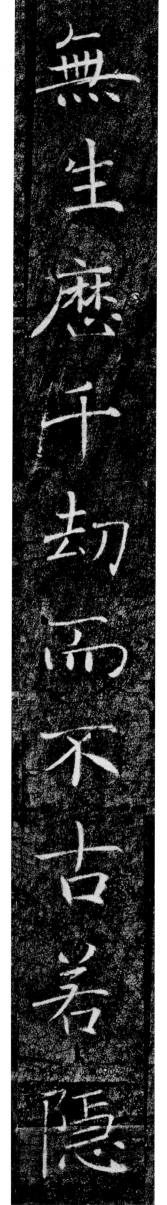

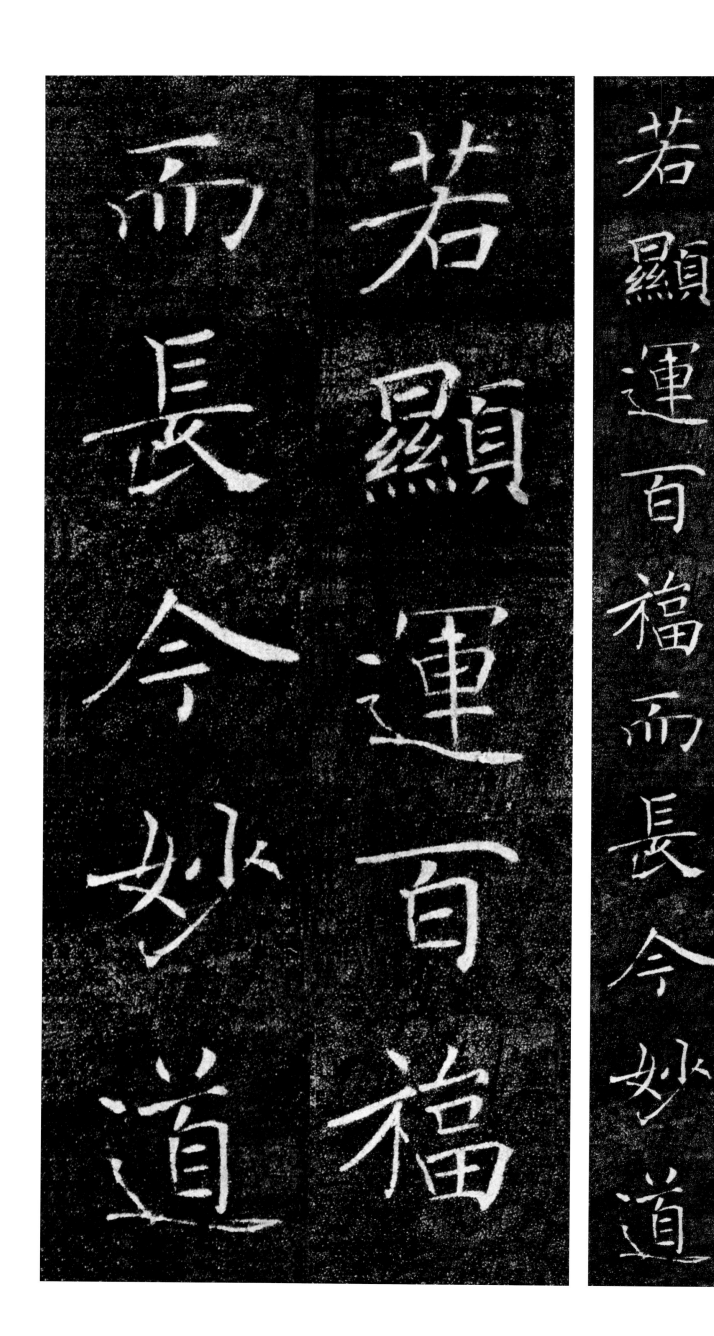

若顯運百福而長令妙道

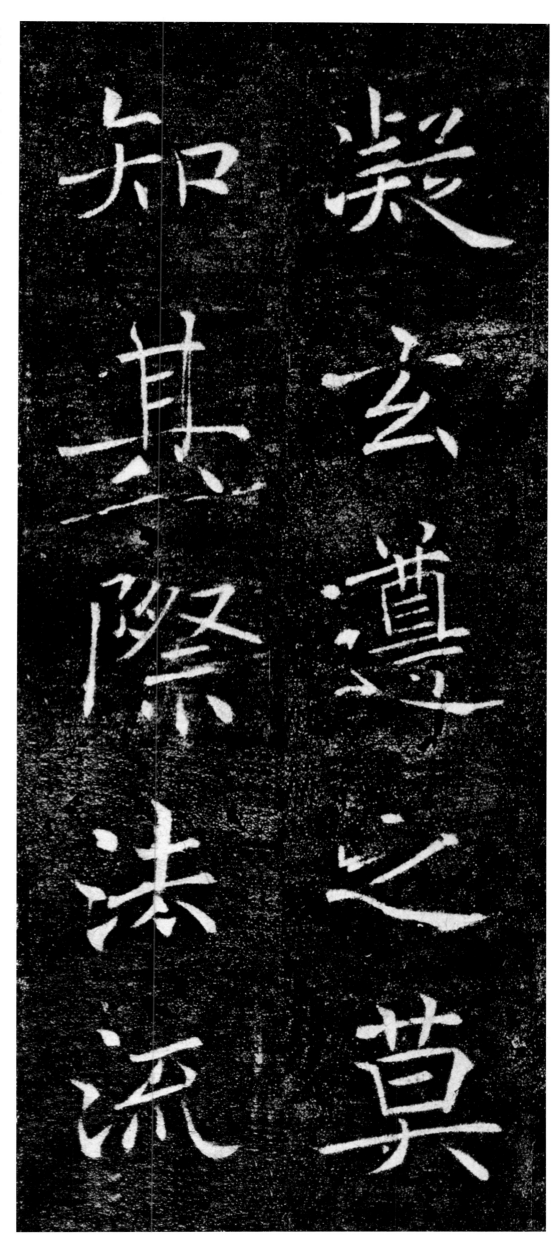

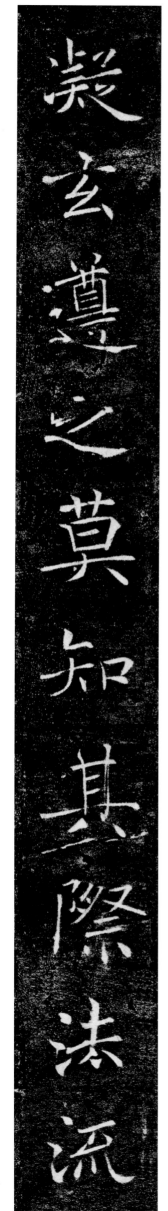

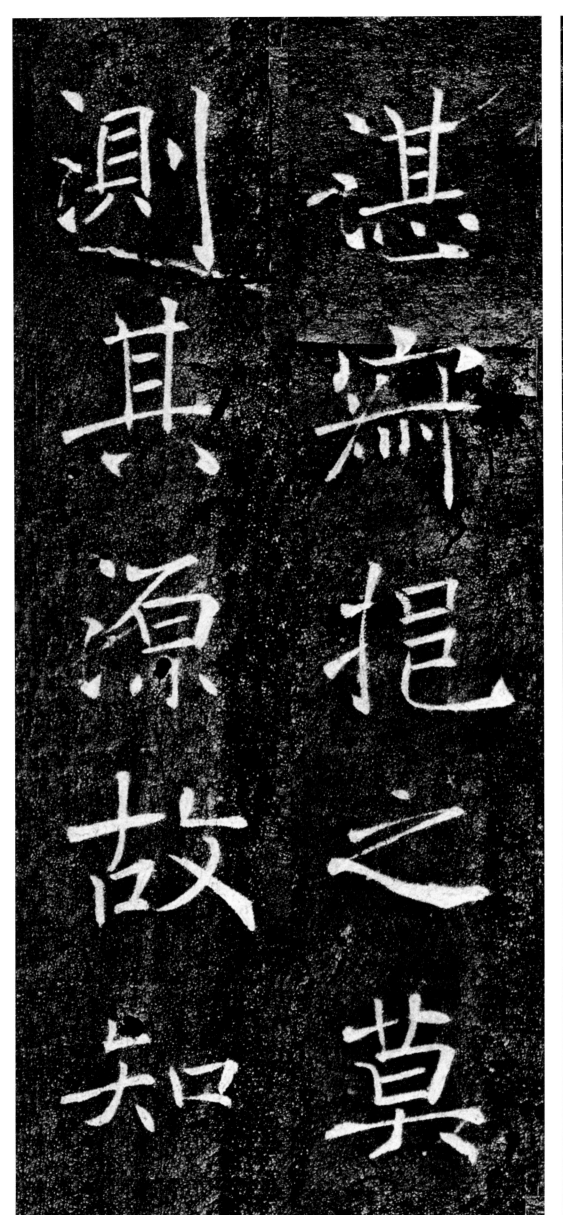

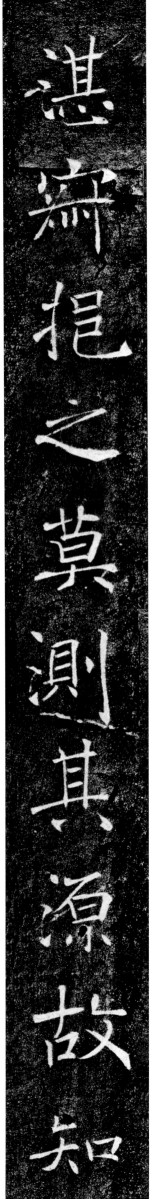

湛寂把之莫测其源故知

蠢蠢凡愚

区区庸鄙

投其

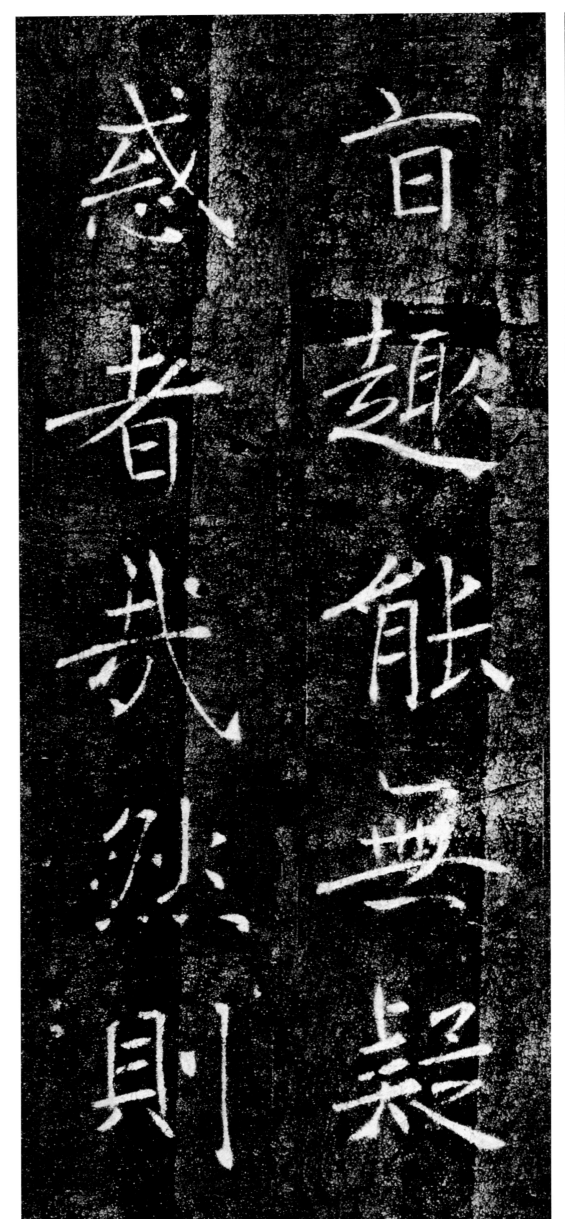

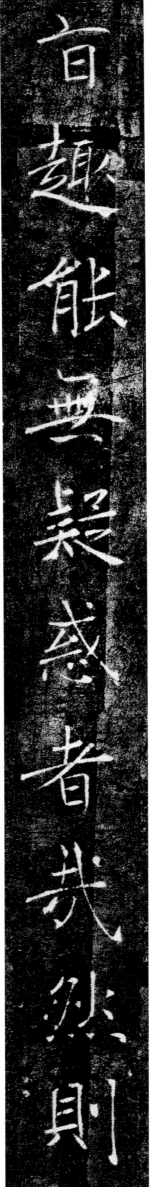

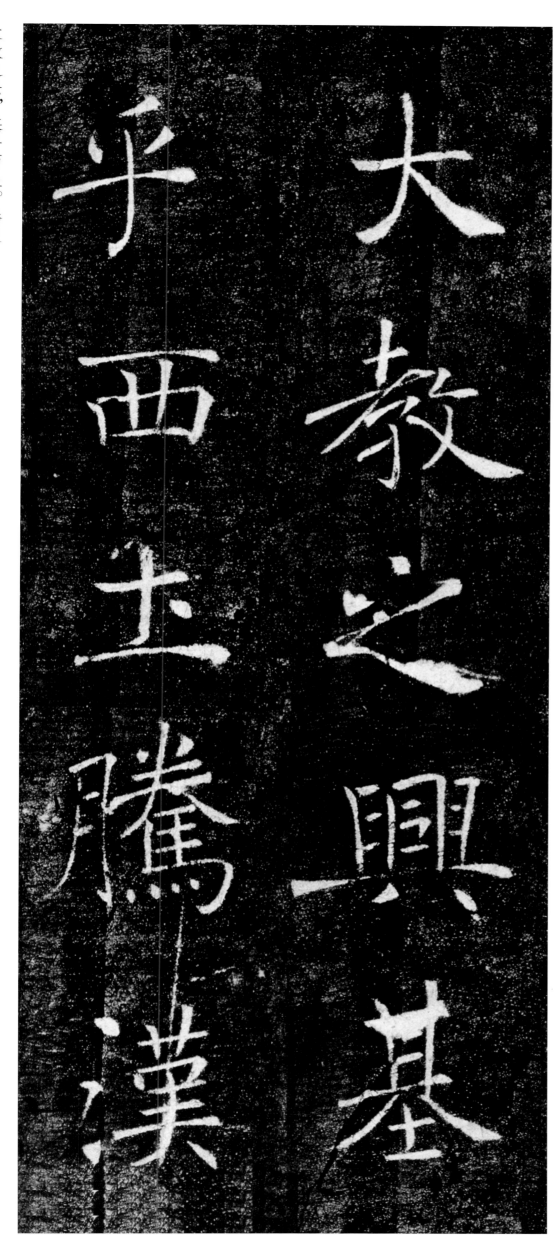

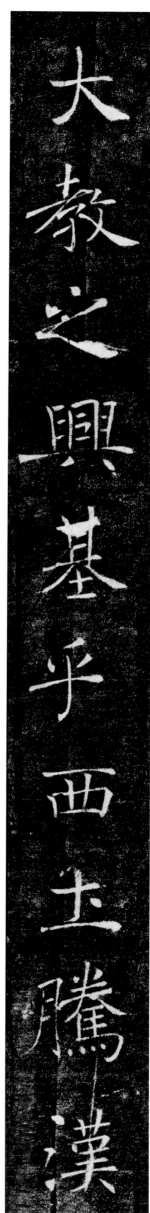

大教之兴，基乎西土。腾汉

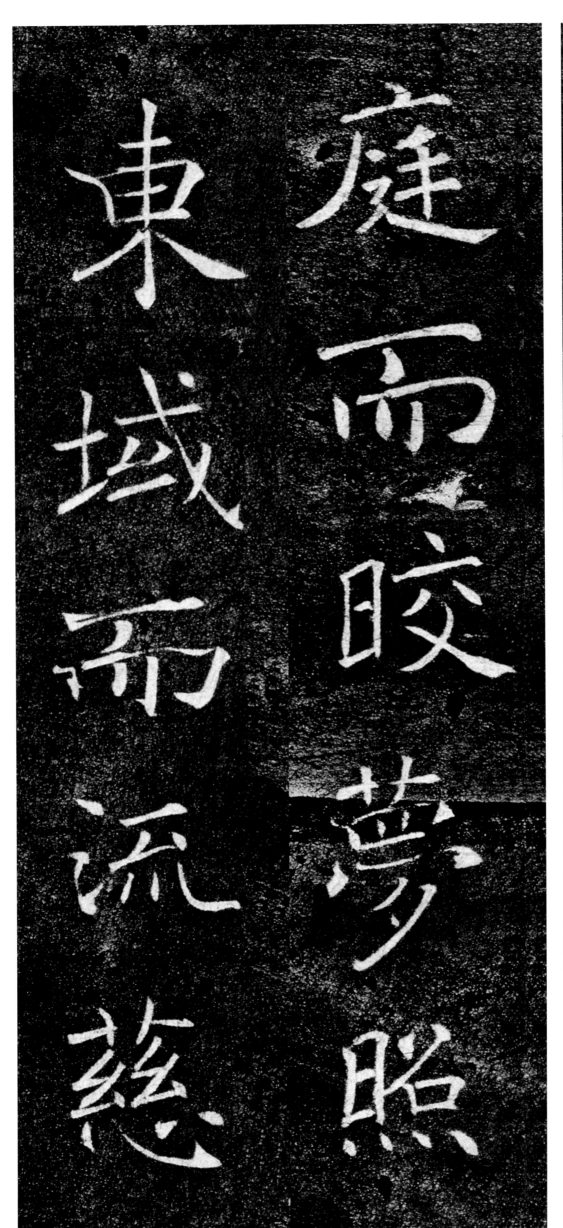

庭而皎梦照东域而流慈

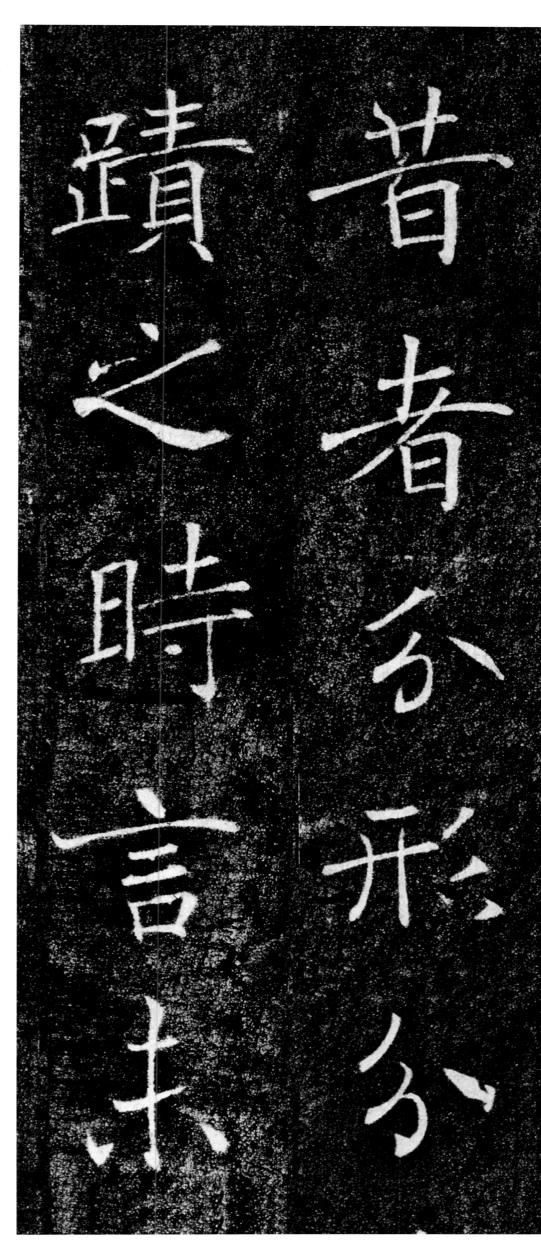

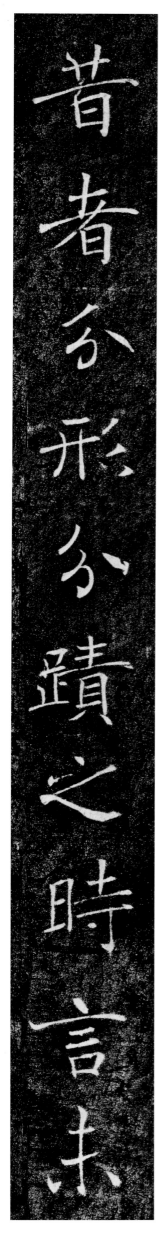

昔者分形分蹟之時言未

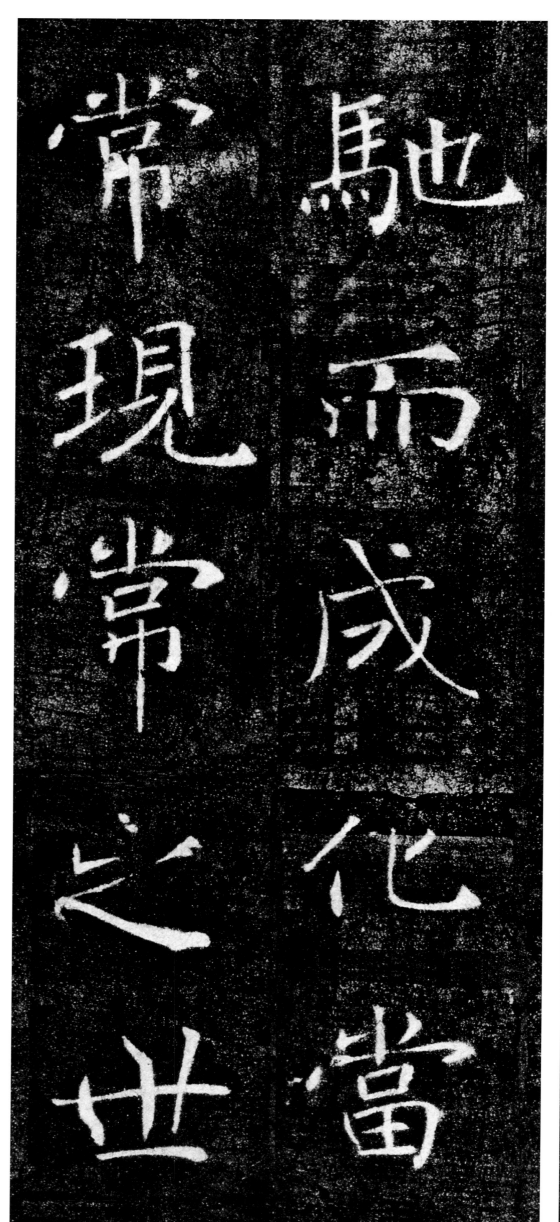

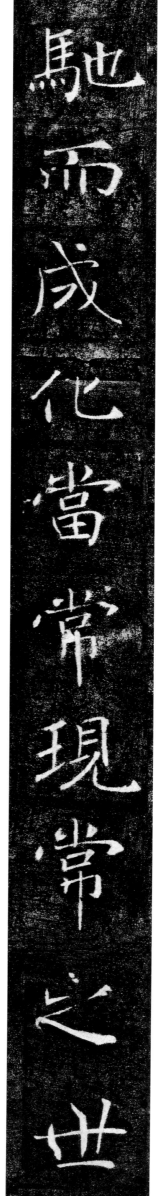

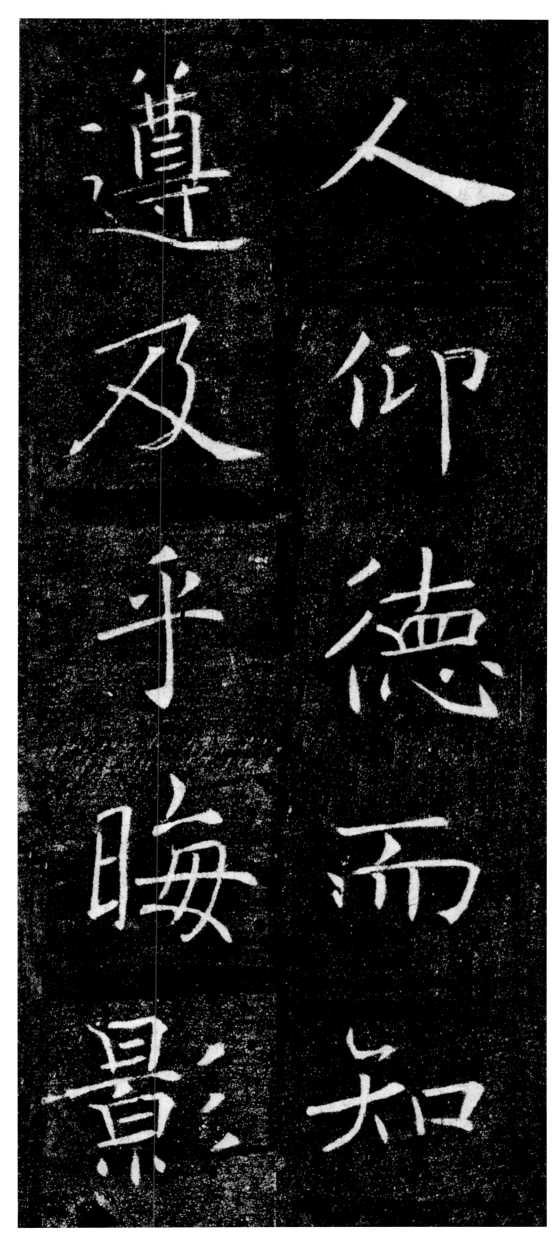

人仰德而知遵及乎晦影

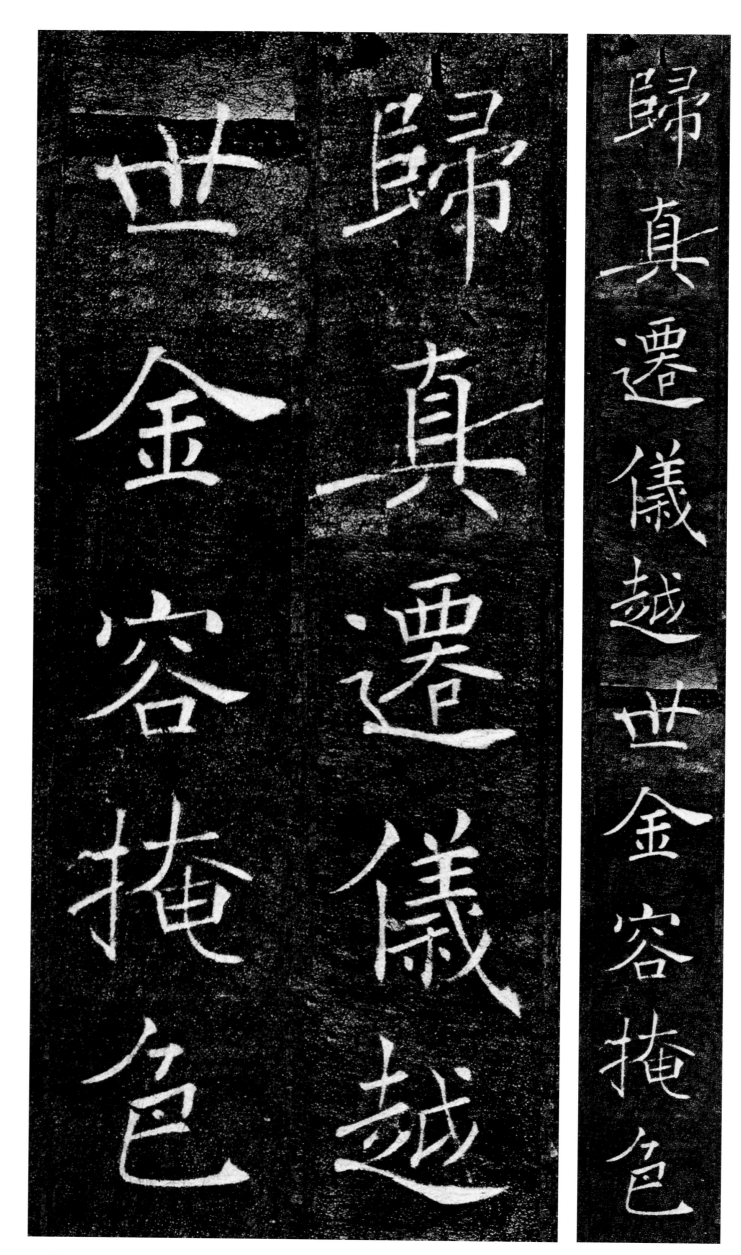

归真，迁仪越世。金容掩色，

三〇

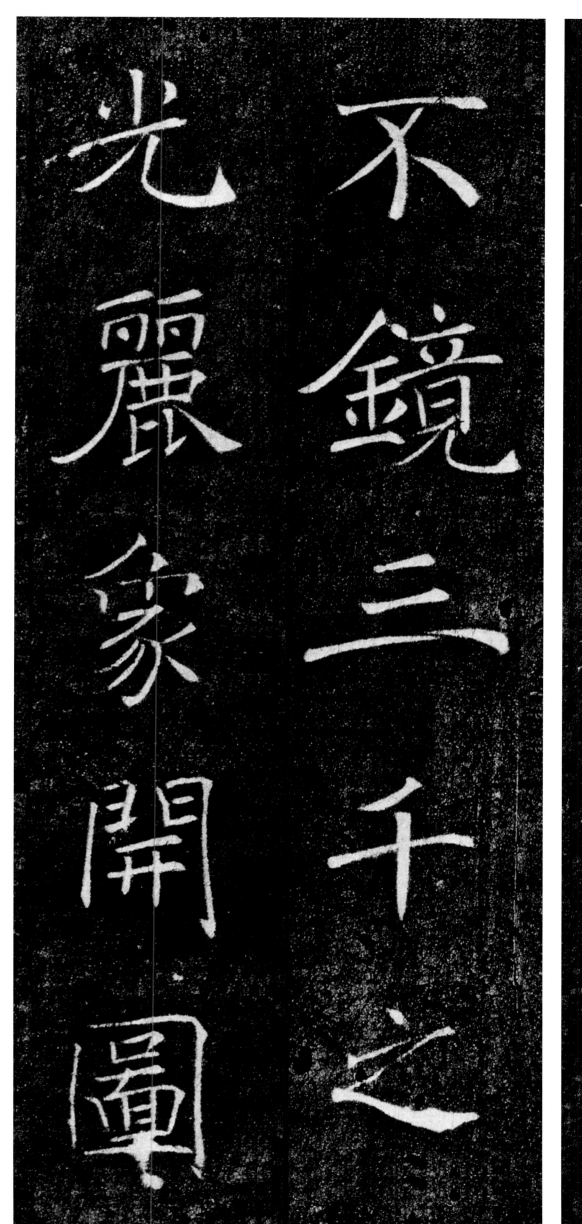

不鏡三千之光麗象開圖

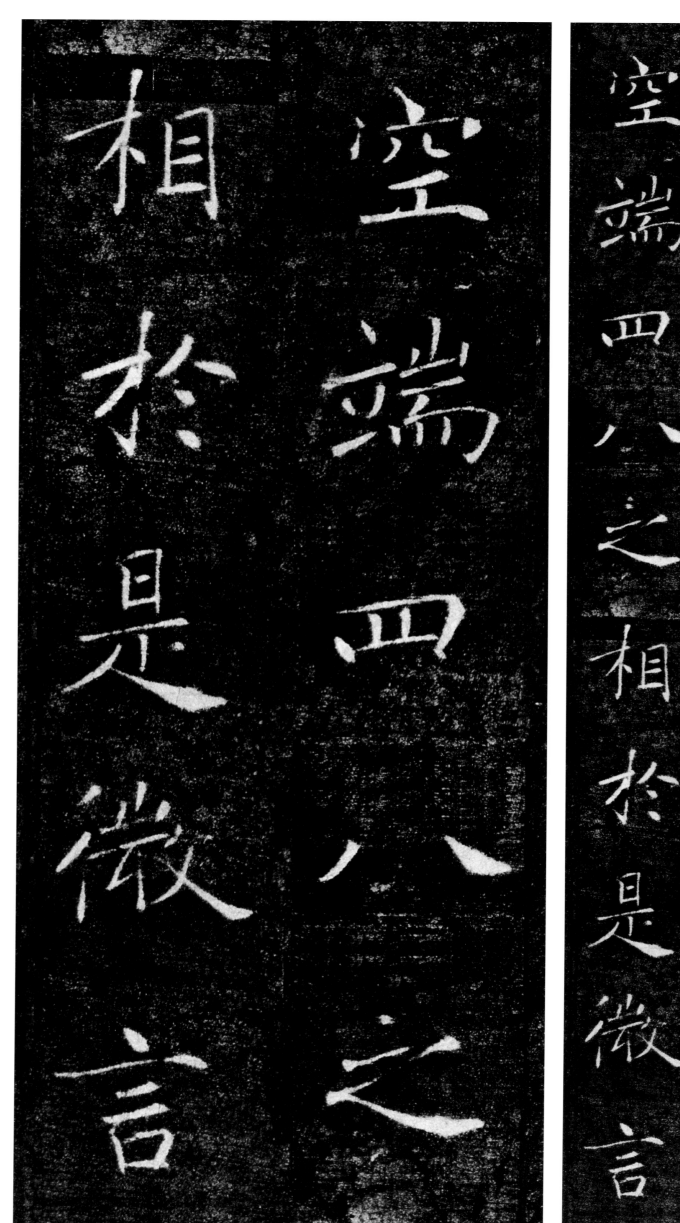

空端四八之相於是微

言

空端四八之相於

是微言

相於是微

言

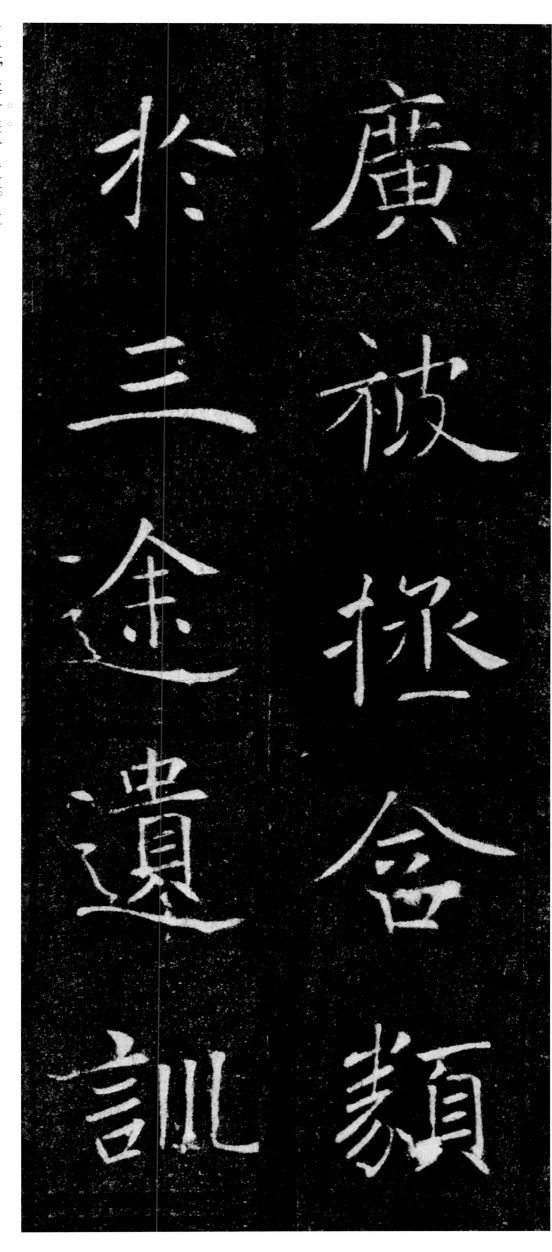

廣被拯含類於三途遺訓

广被，拯含类於三途。

含类：各类众生。

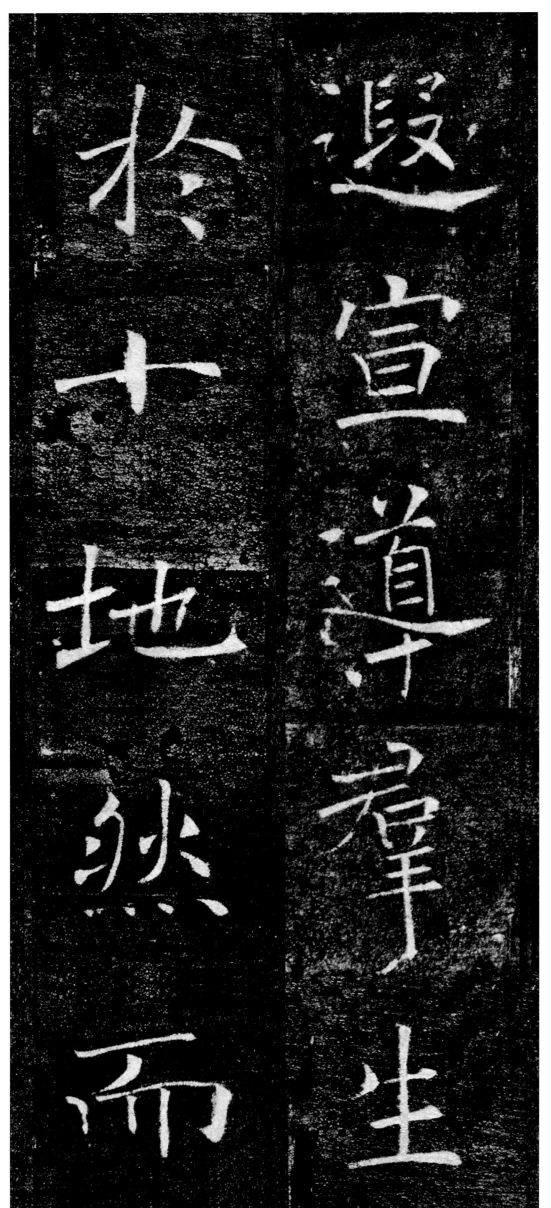

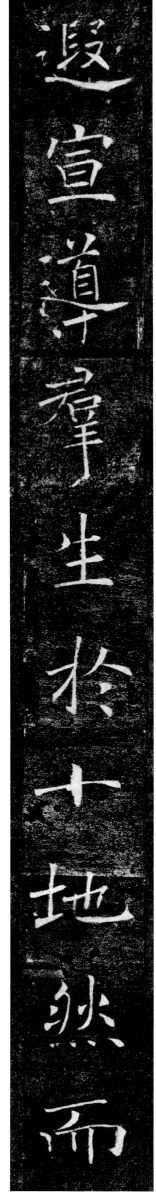

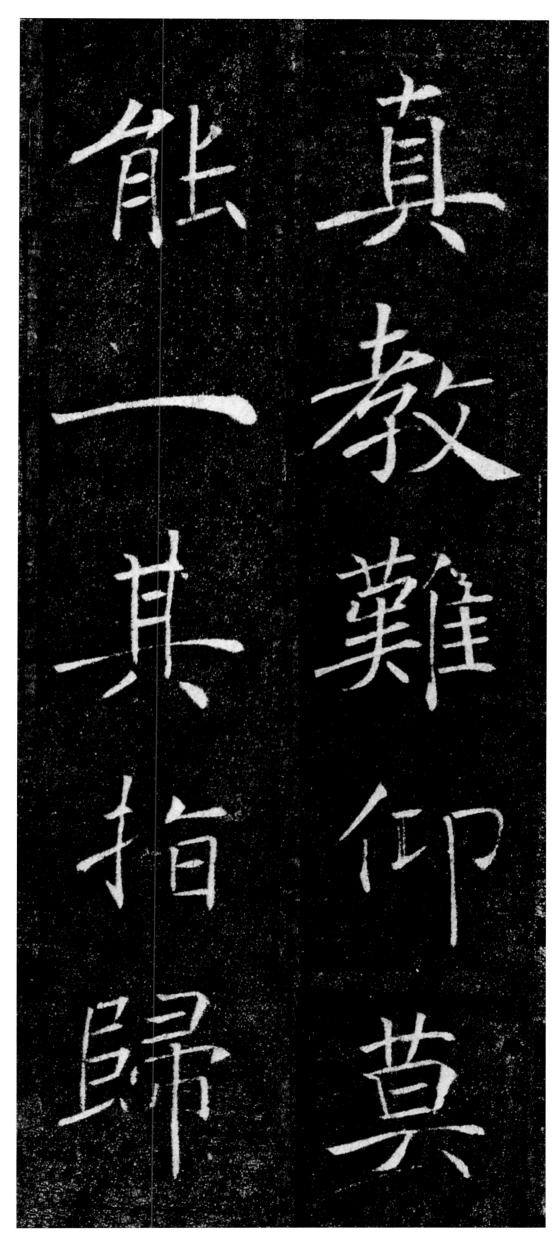

能一其指归

真教難仰莫

真教難仰莫能一其指歸

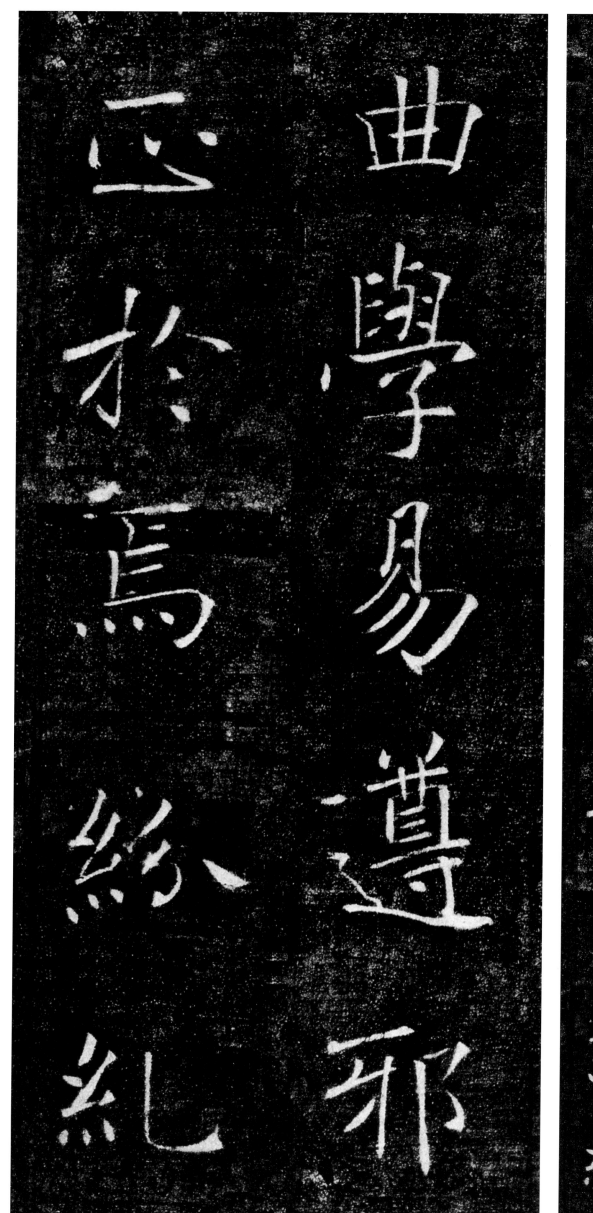

曲學易遵邪正於焉絲紀

曲学易遵邪正於焉絲紀

曲学：邪说。

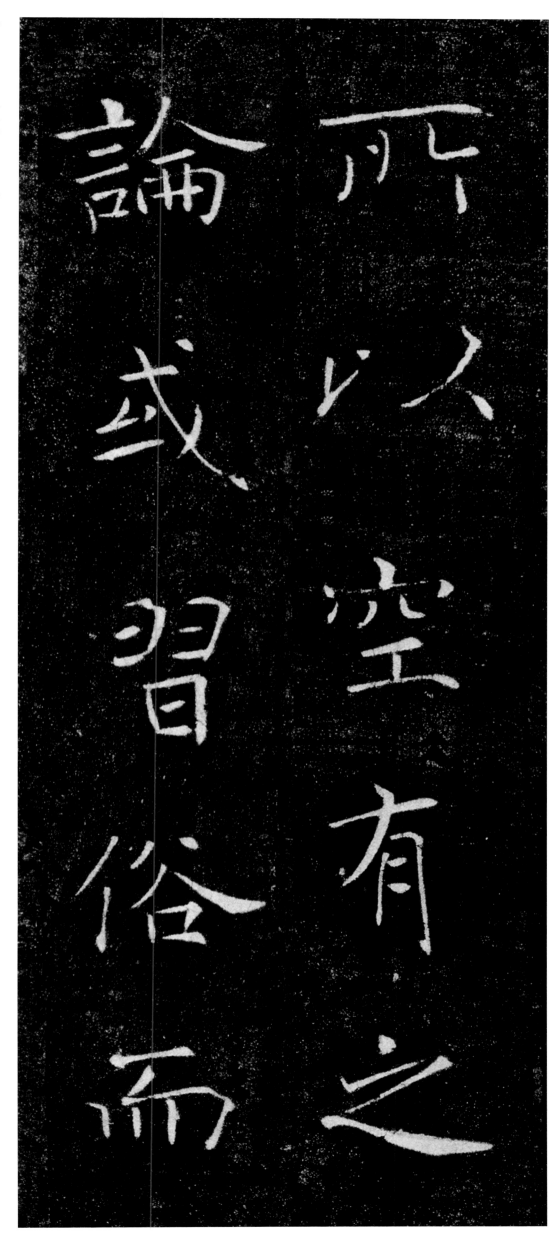

所以空有之論或習俗而

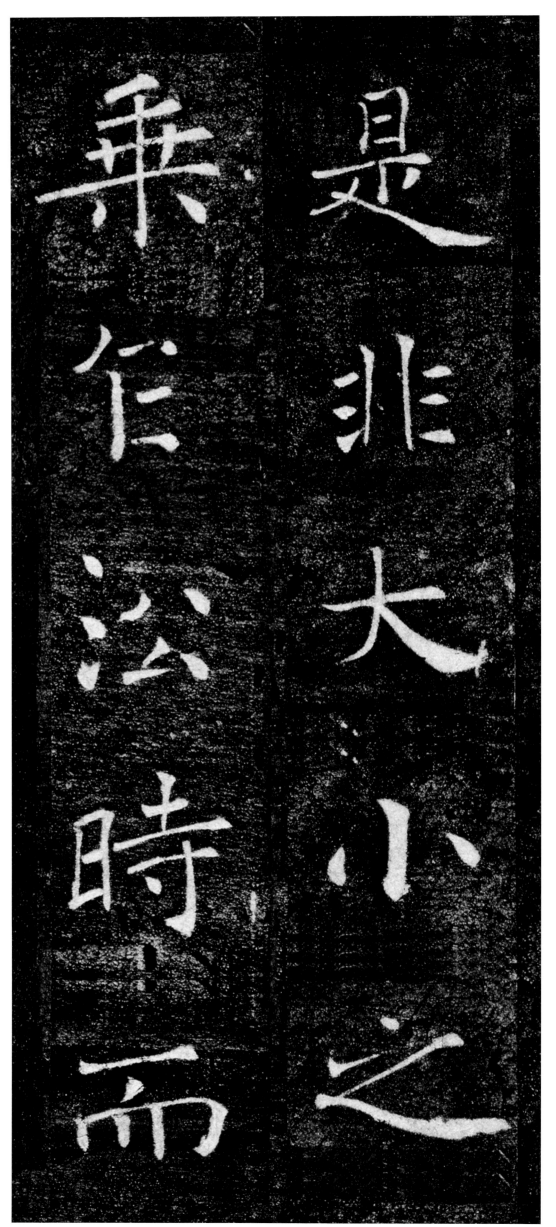

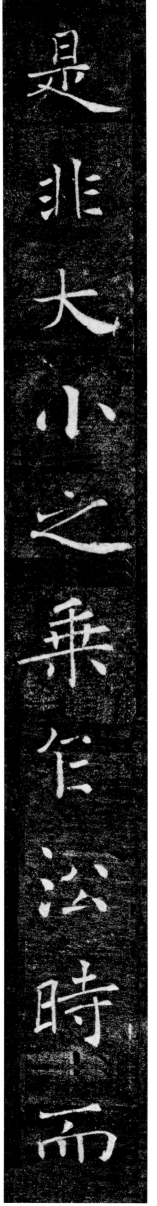

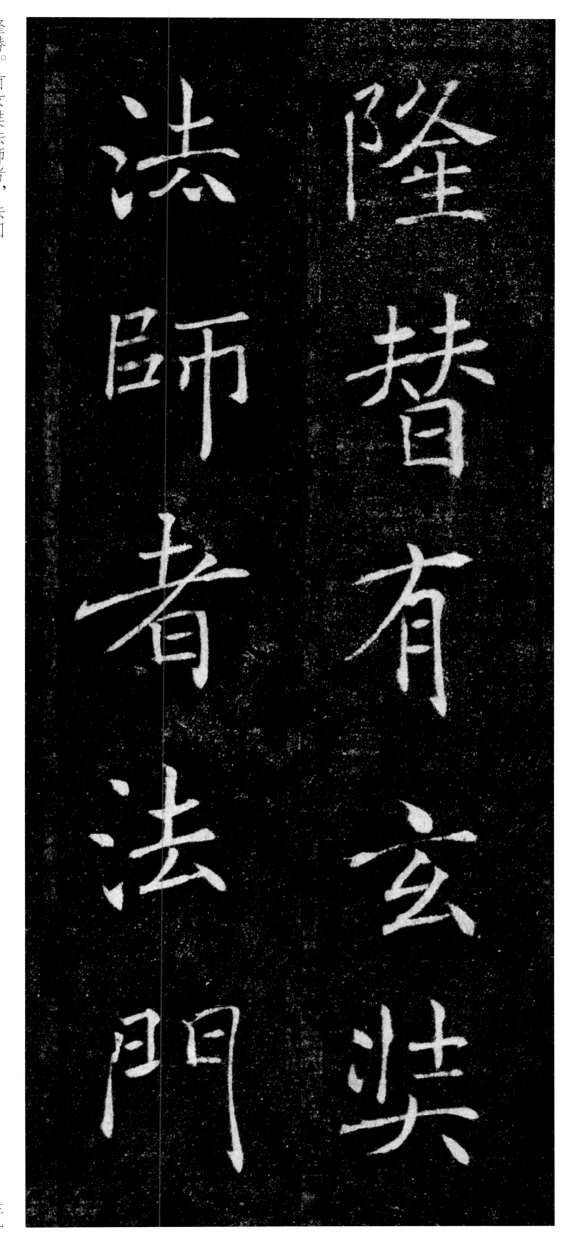

隆替。有玄奘法师者，法门

三九

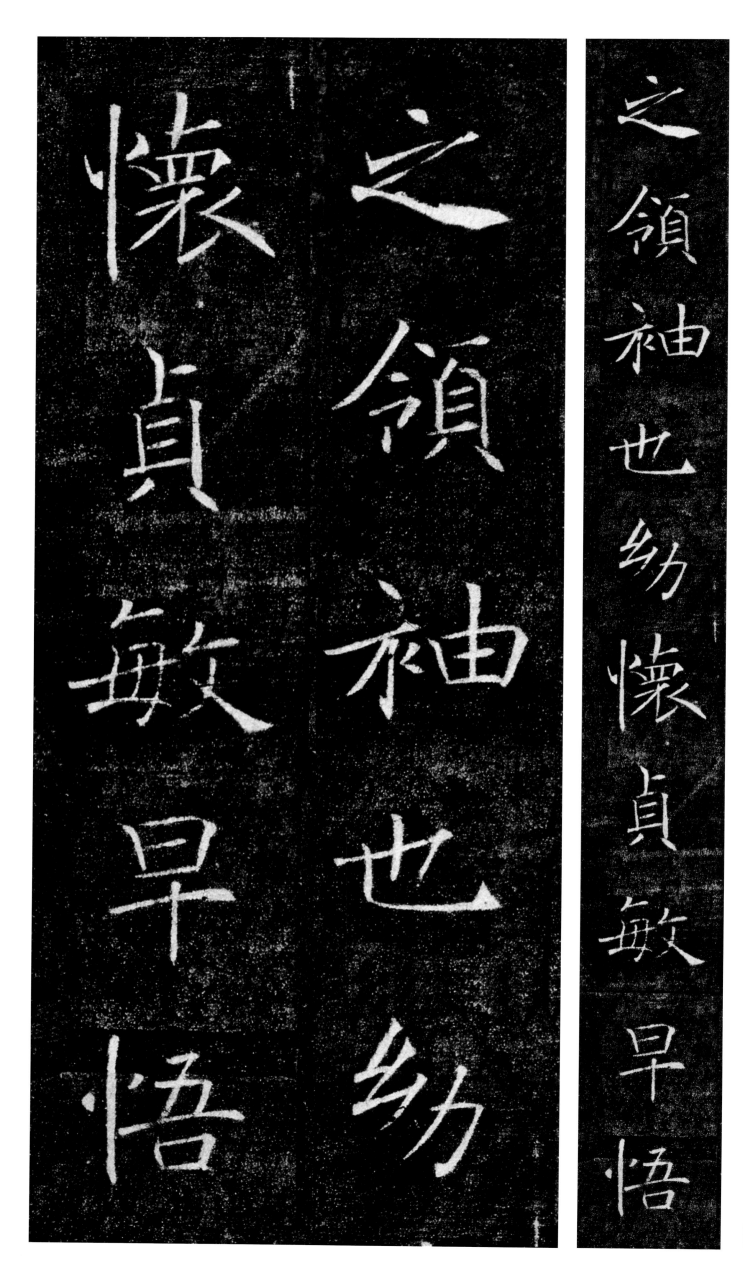

之领袖也幼懷貞敏早悟

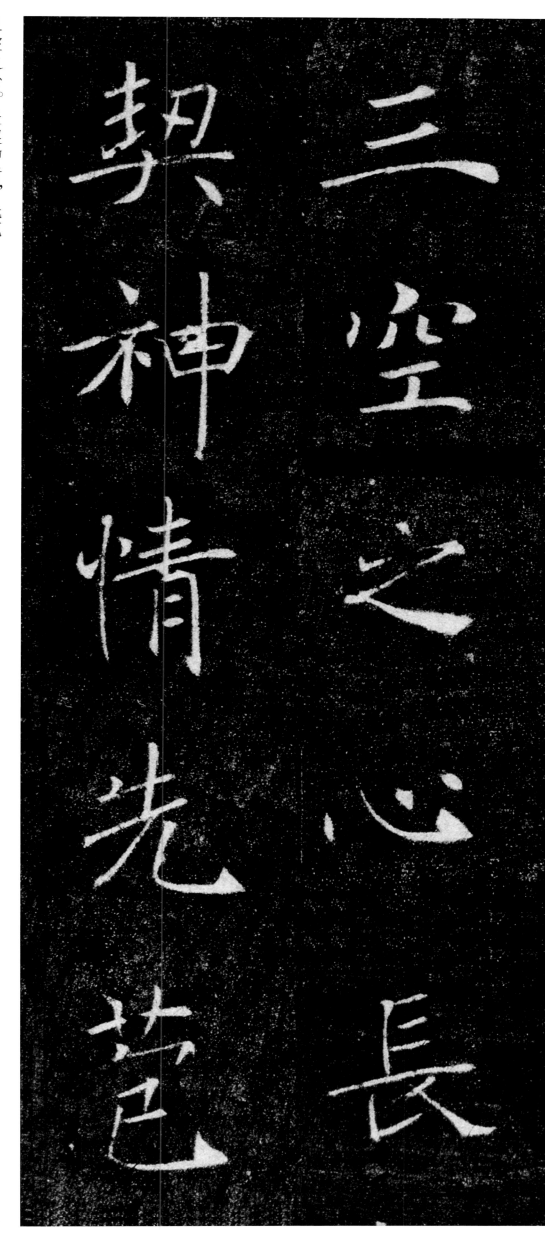
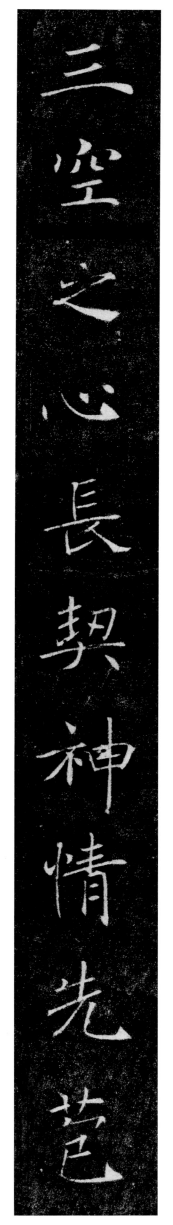

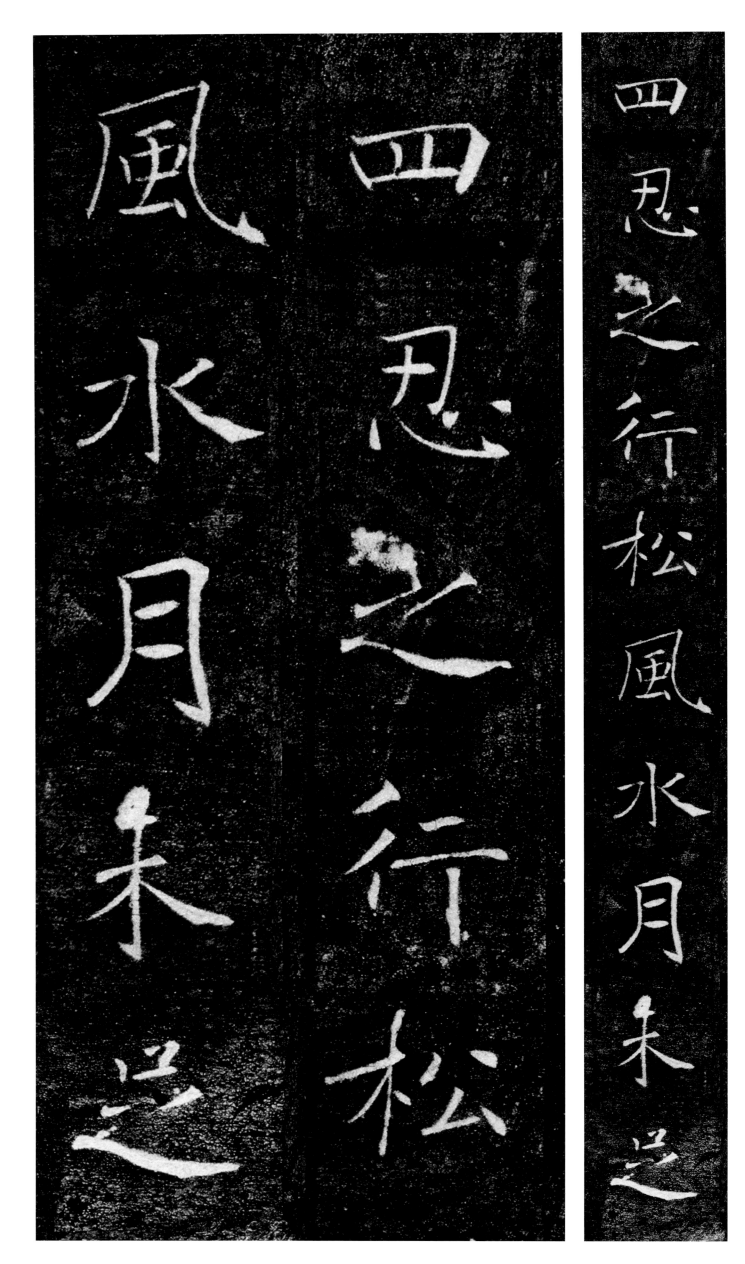

四忍之行。松风水月，未足

四忍之行松风水月未足

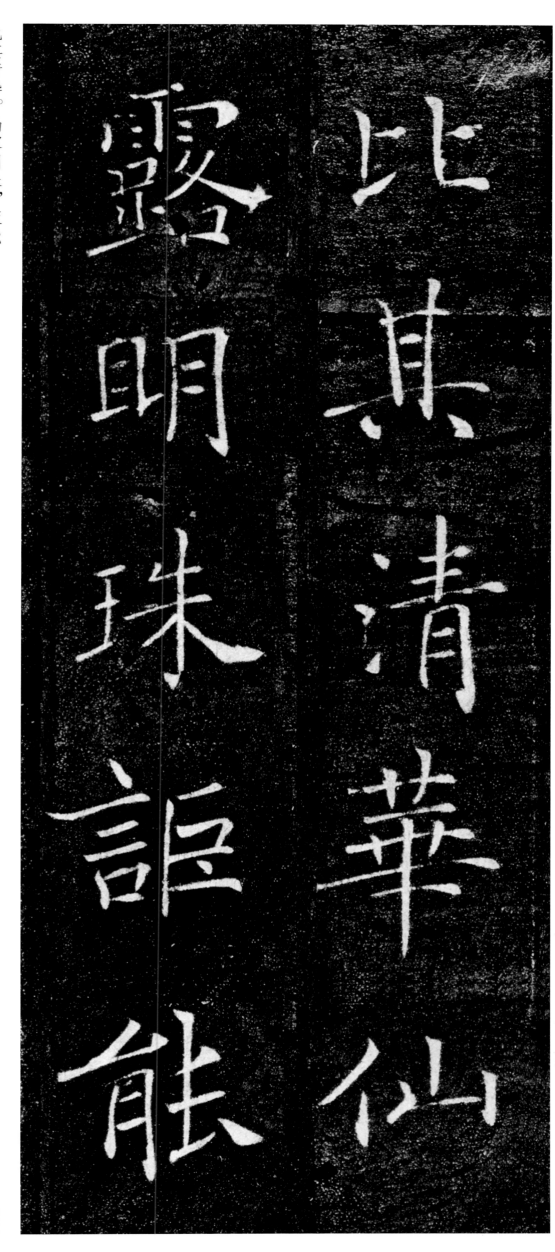

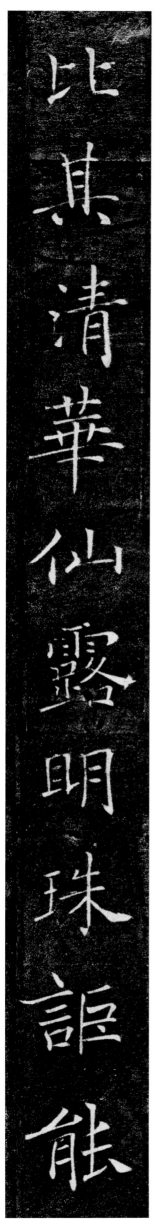

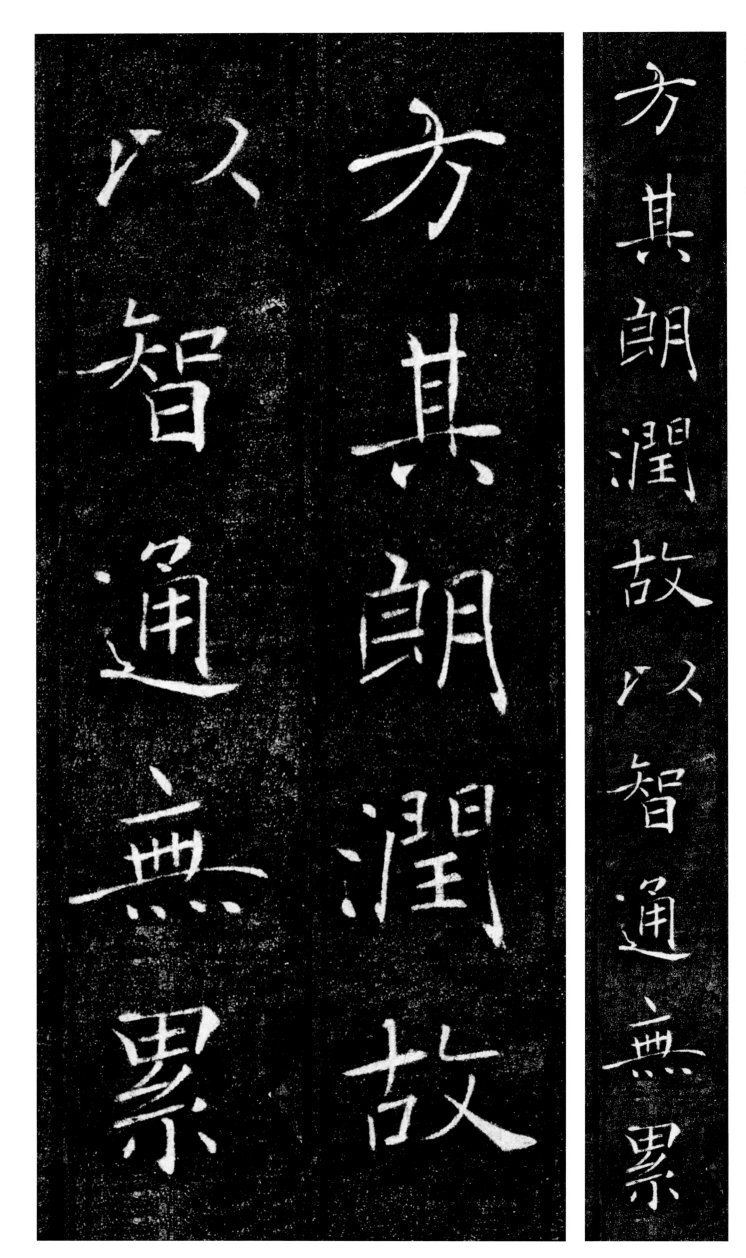

方其朗润故以智通无累

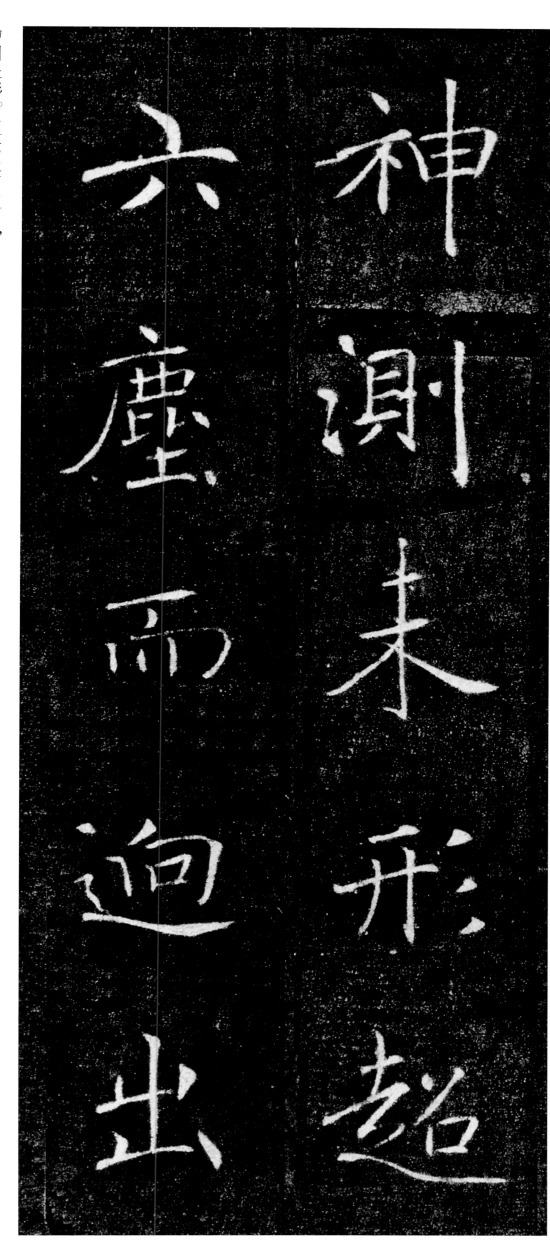

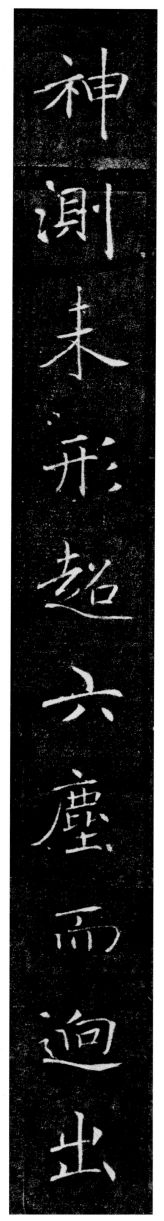

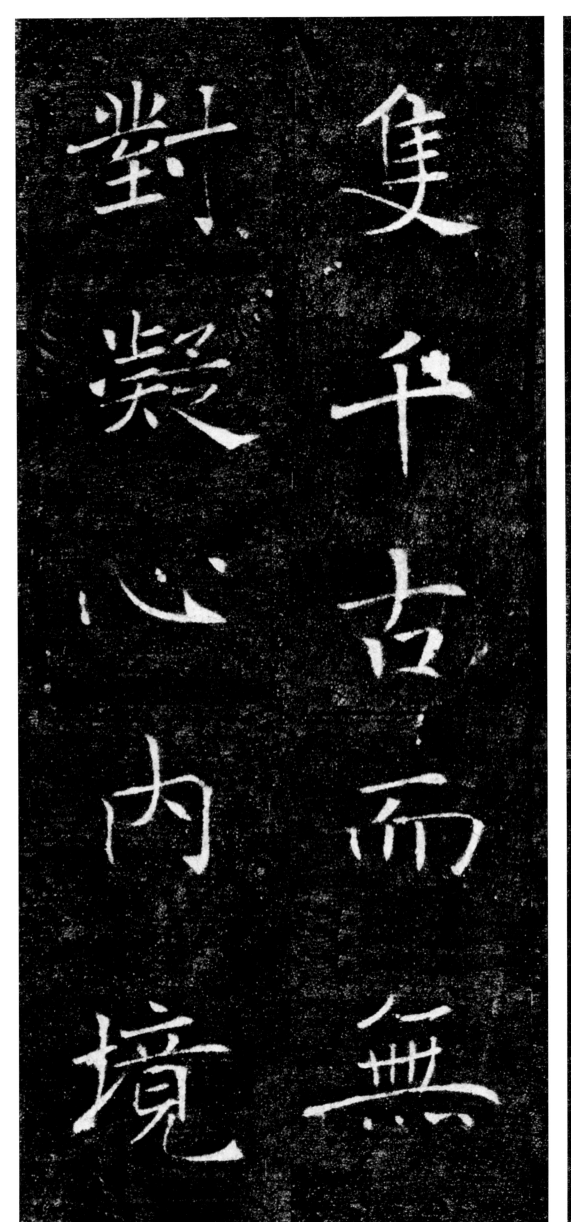

隻千古而無對凝心內境

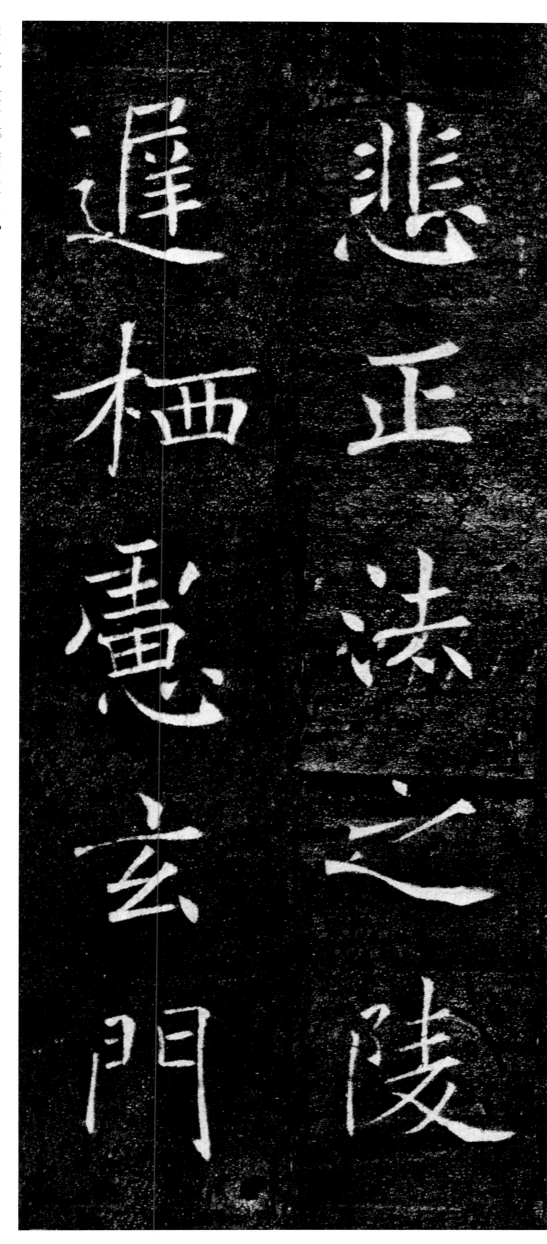

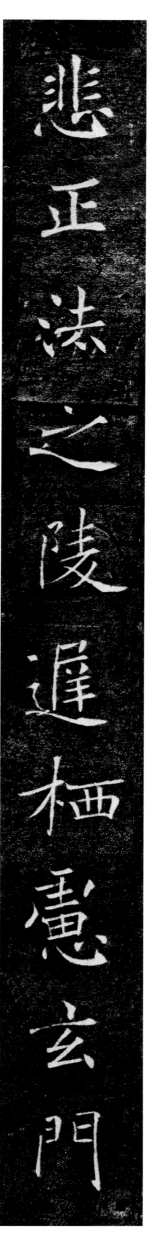

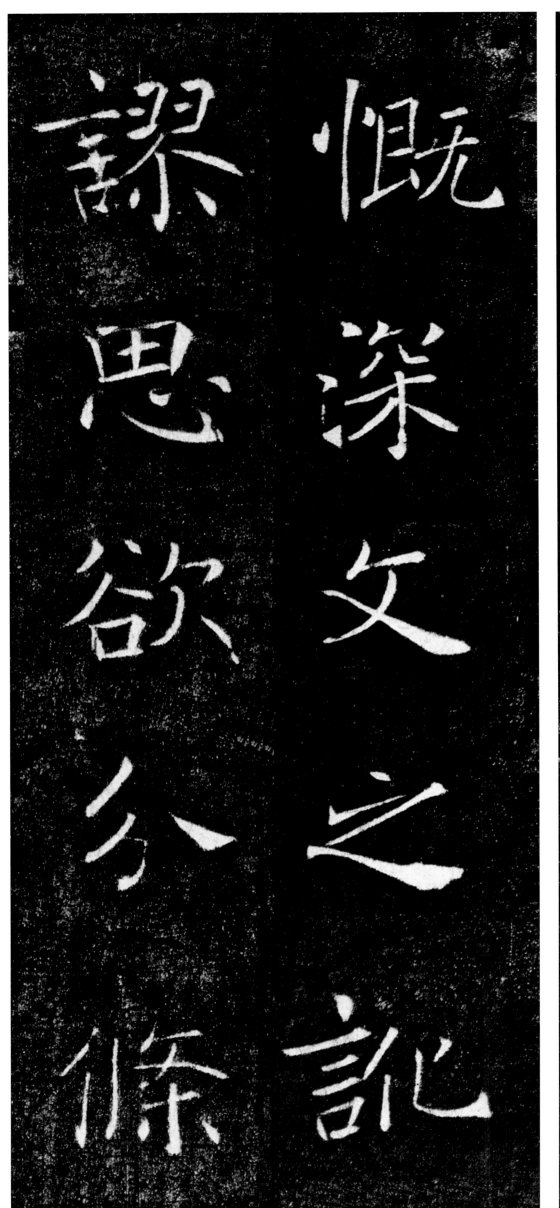

慨深文之讹谬思欲分条

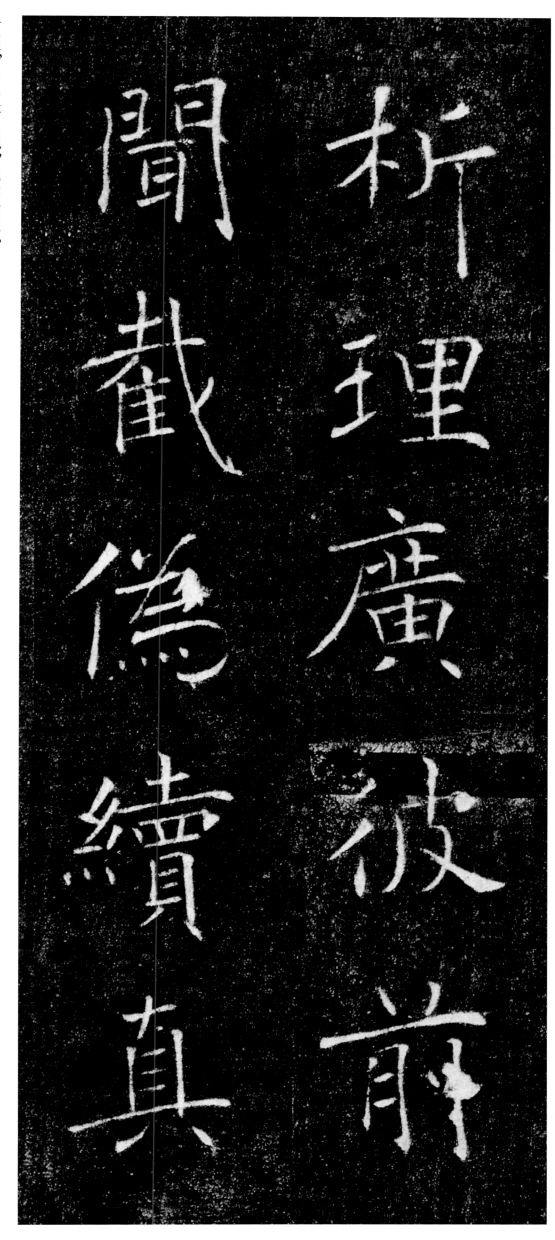

析理廣被前聞截偽續真

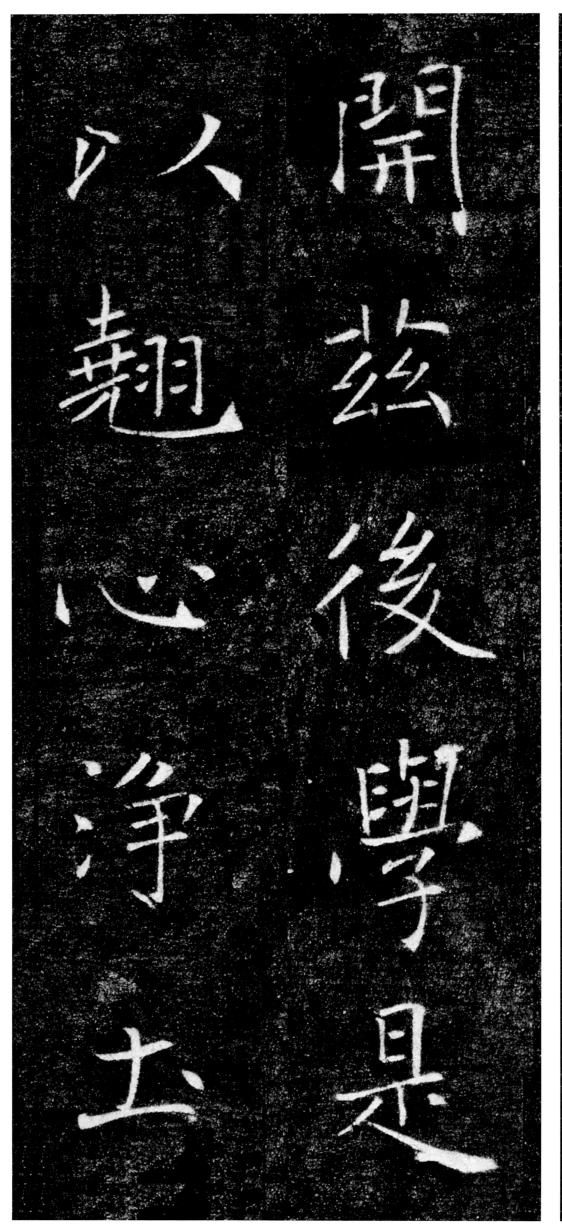

開兹後學是以翹心淨土

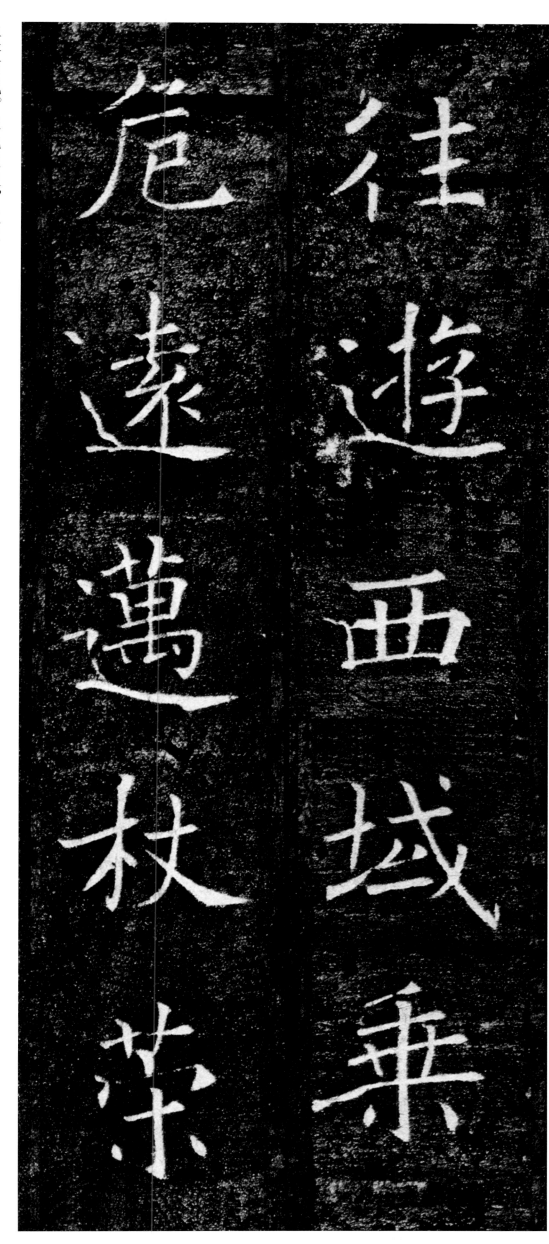

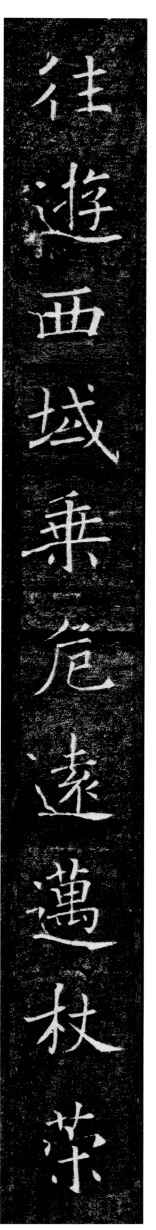

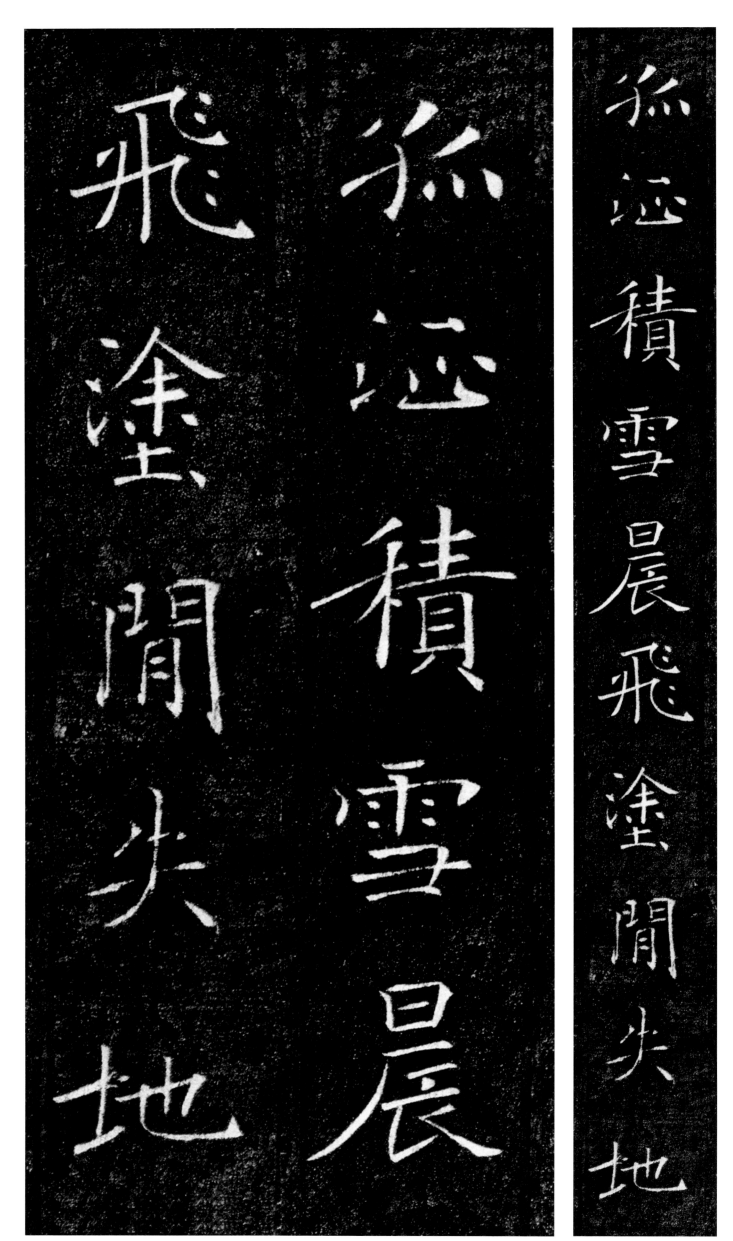

孤远积雪晨飞涂间失地

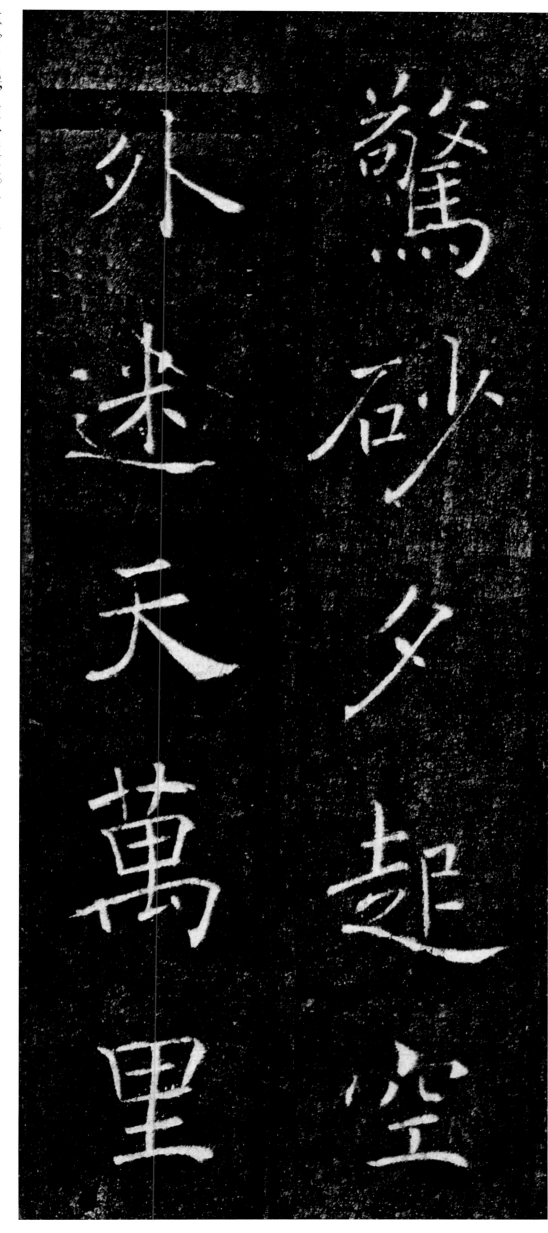

驚砂夕起空外迷天萬里

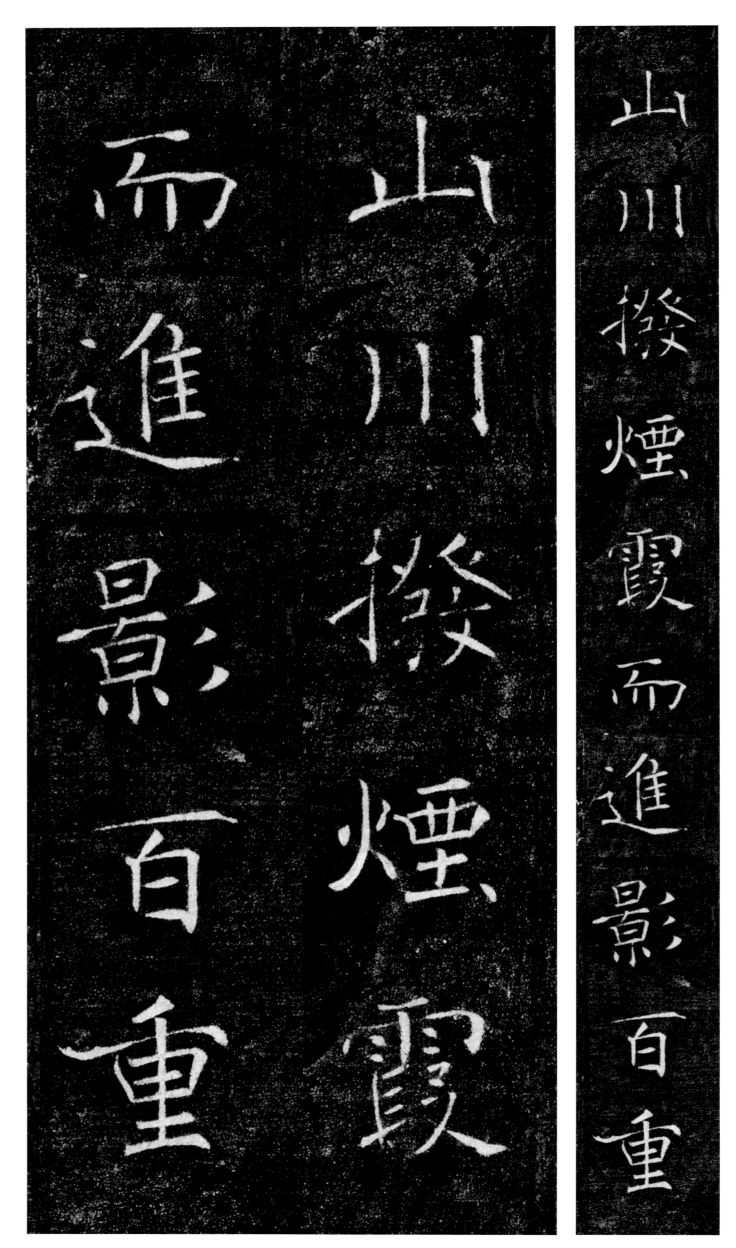

山川拨煙霞而進影百重

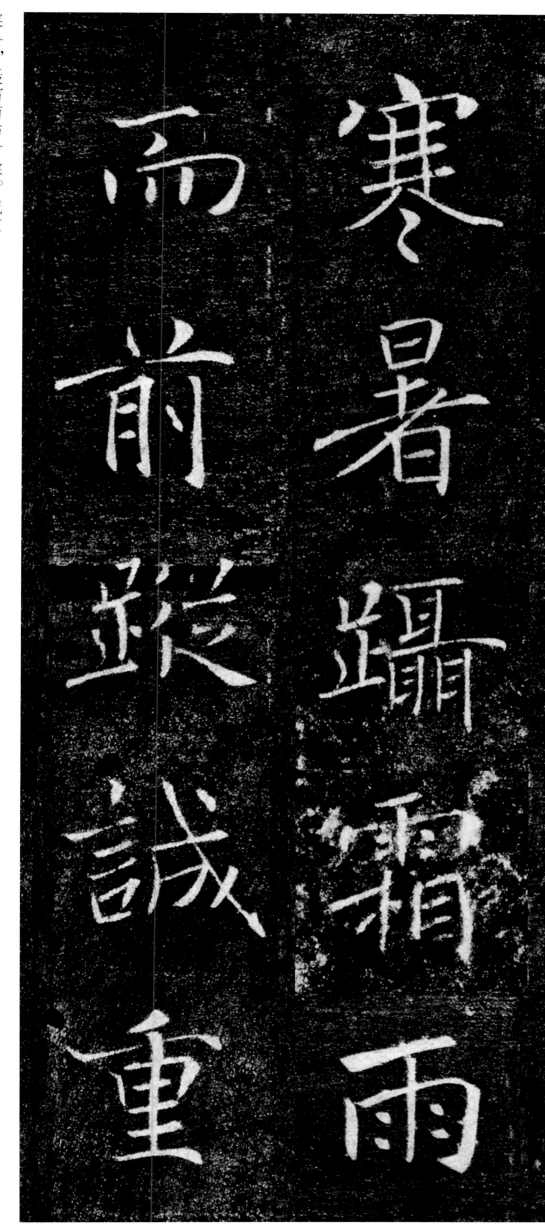

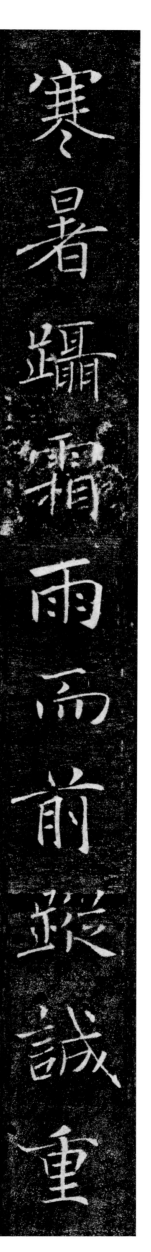

劳轻，求深願达。周游西宇，

劳轻求深願達周遊西宇

勞輕求深願達周遊西宇

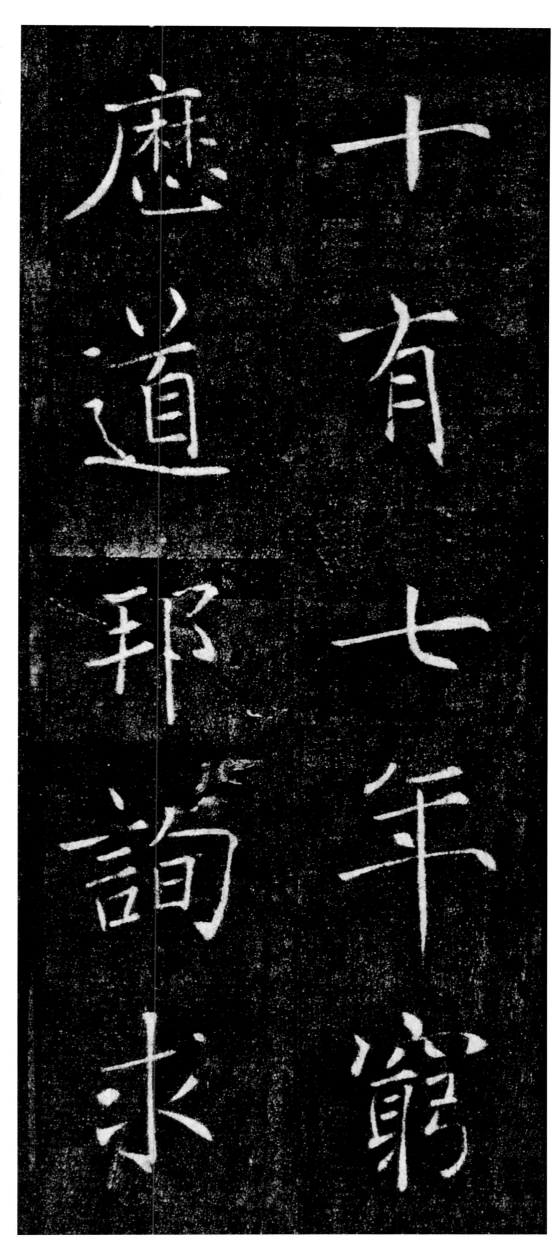

十有七年穷庼道邦詢求

十有七年穷庼道邦詢求

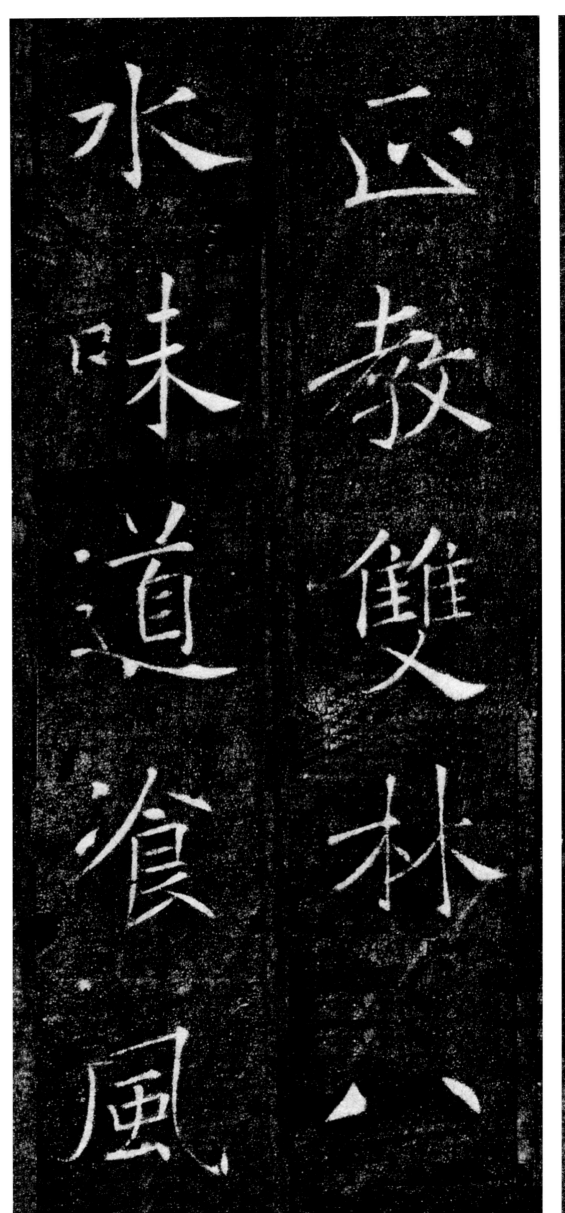

正教。双林八水，味道餐风。

正教雙林八水味道餐風

双林：指释迦牟尼涅槃处。

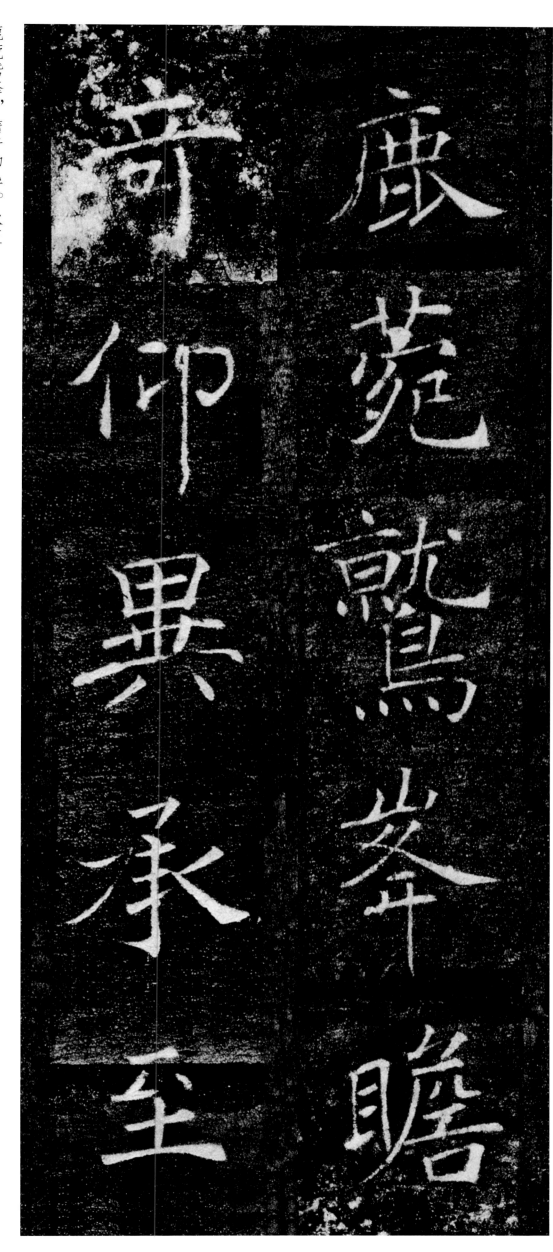

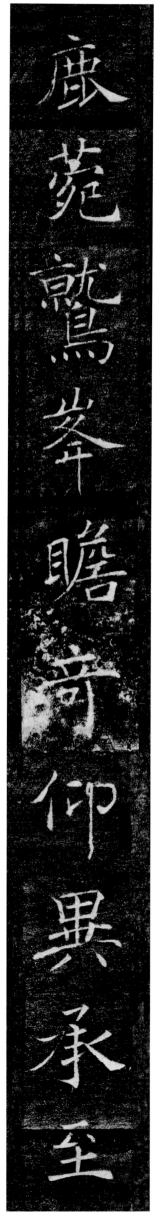

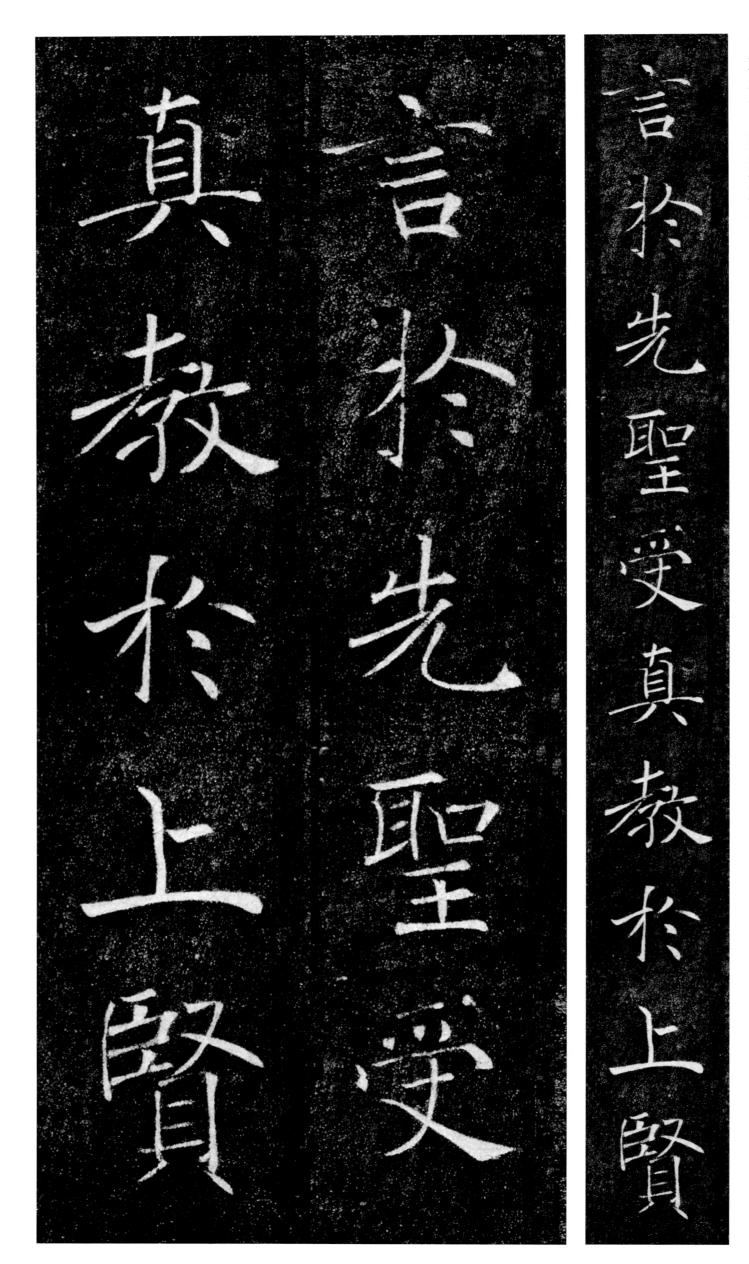

言於先聖受真敎於上賢

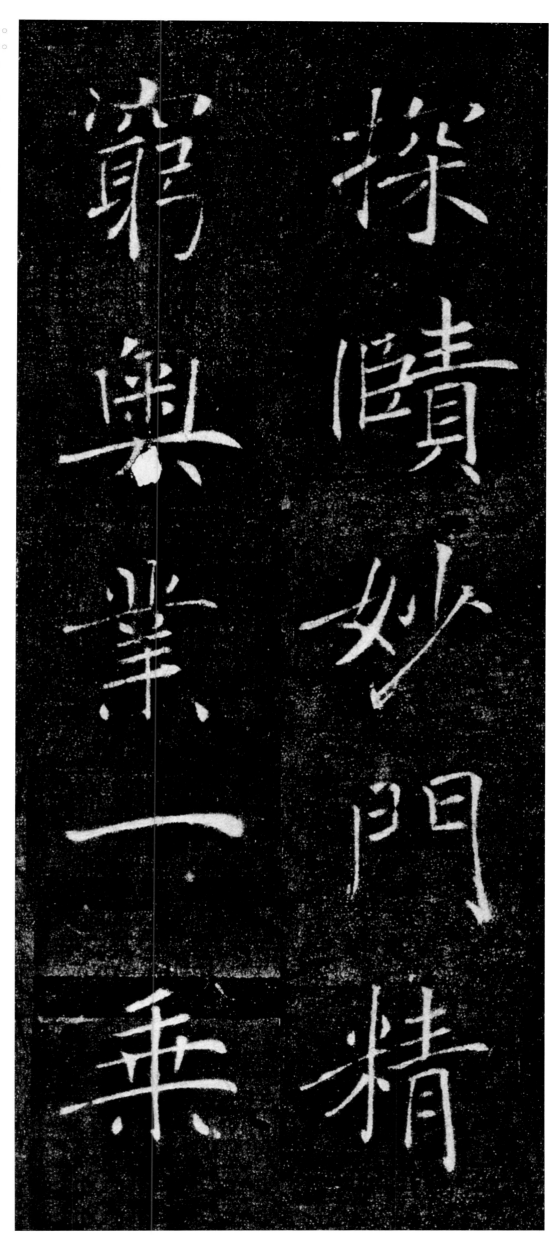
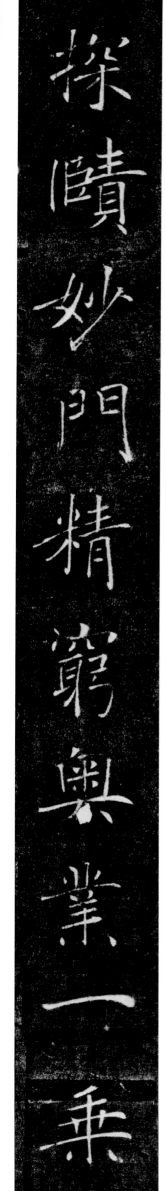

探赜妙门，
精穷奥业。一乘

探赜：探索奥秘。

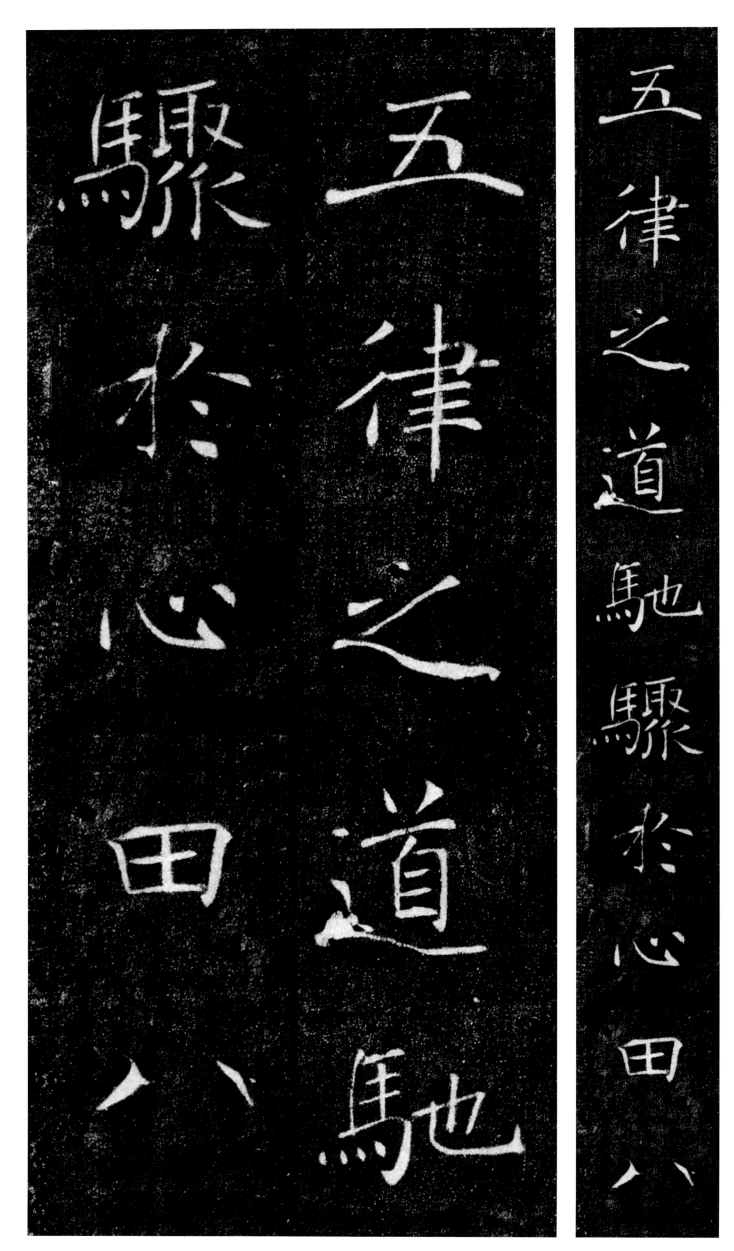

五律之道馳驟於心田

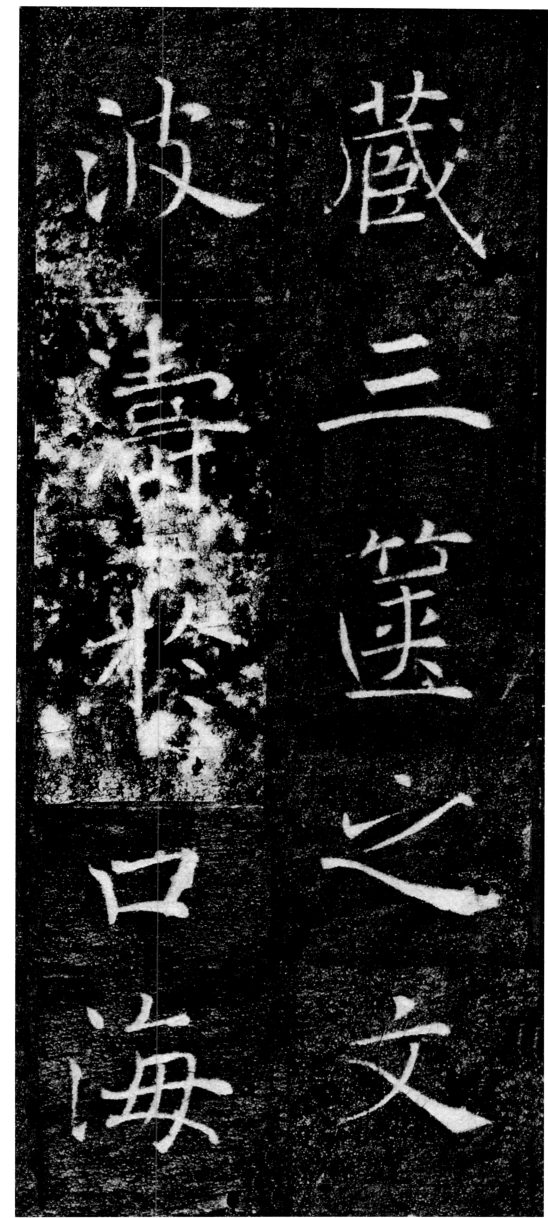

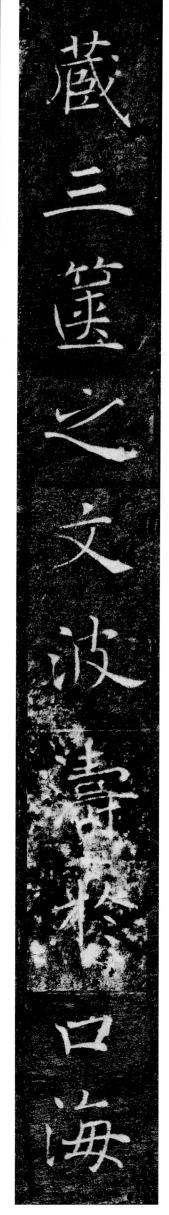

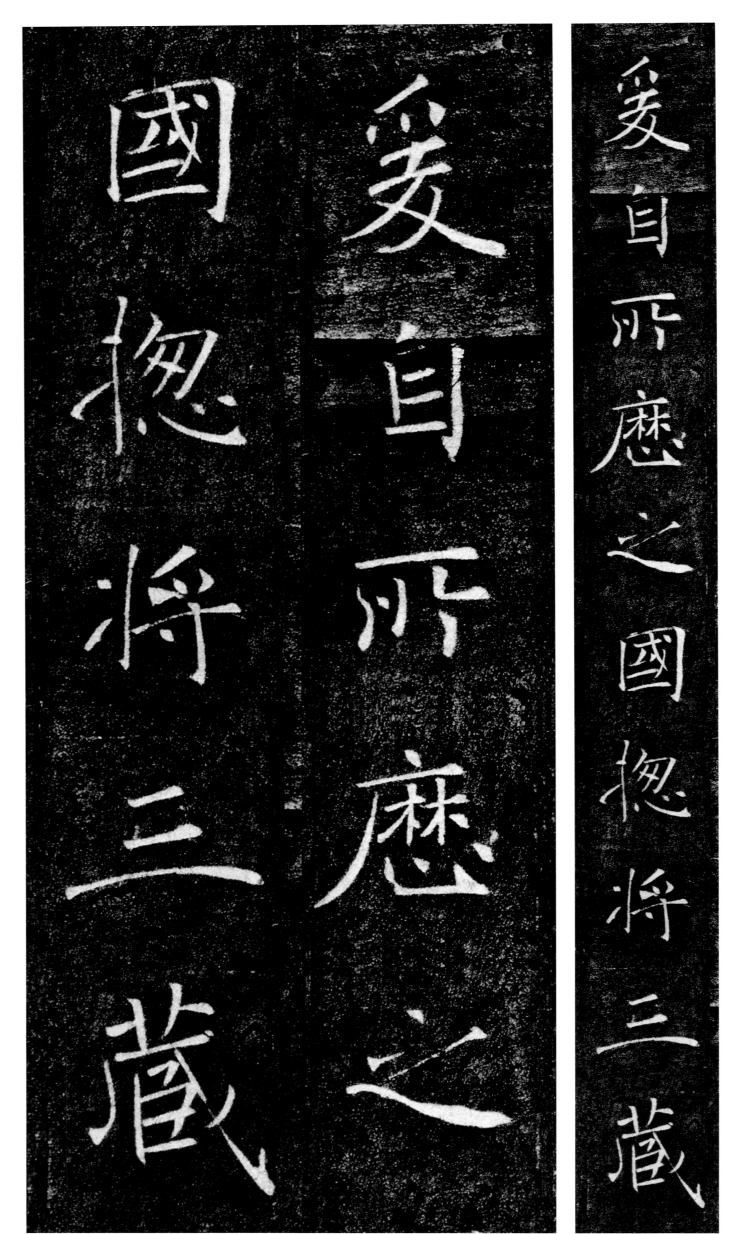

爰自所歷之國總將三藏

要文凡六百五十七部譯

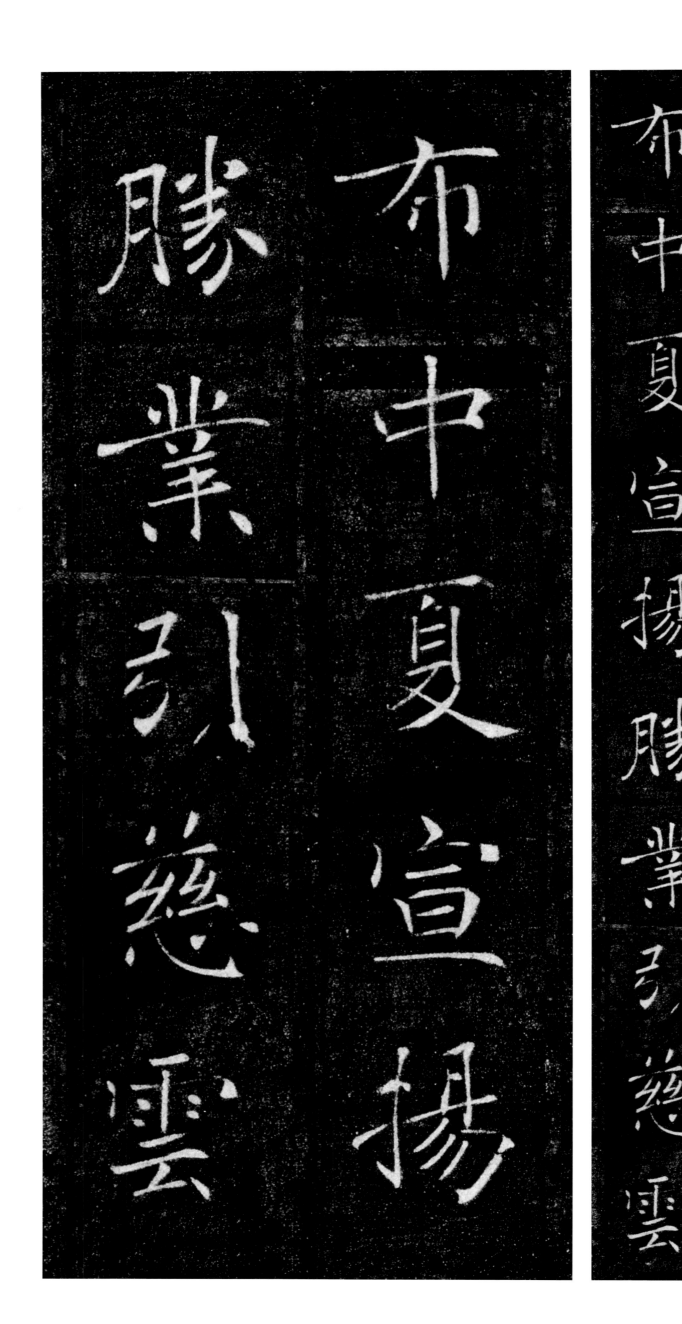

布中夏宣扬膡業引慈雲

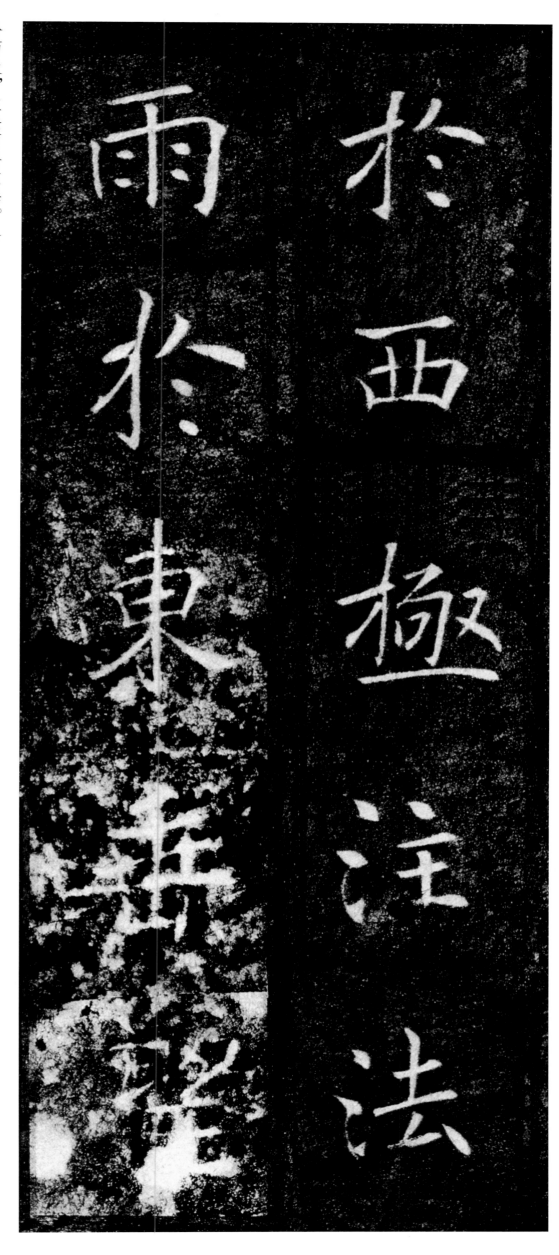

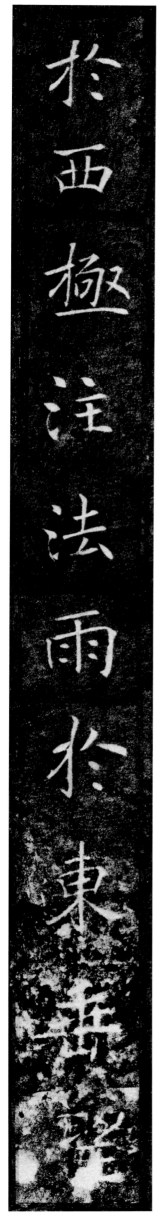

於西极，注法雨于东垂。圣

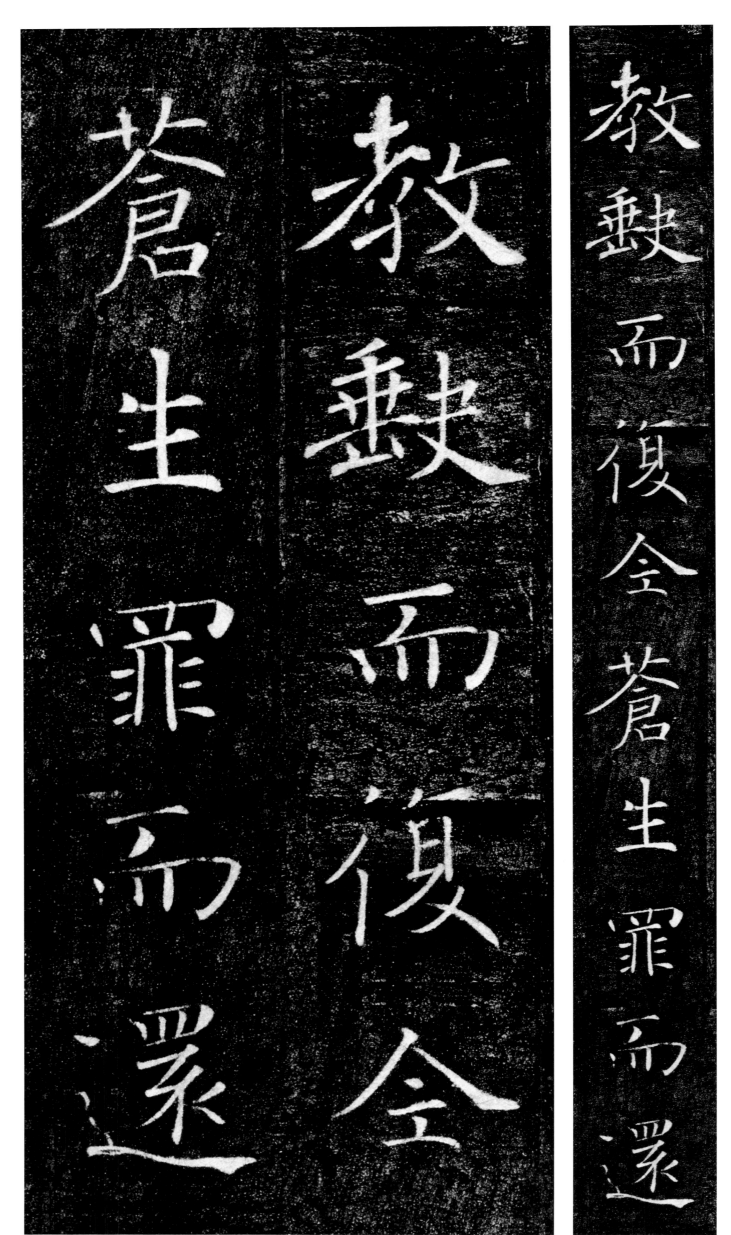

教缺而复全，苍生罪而还

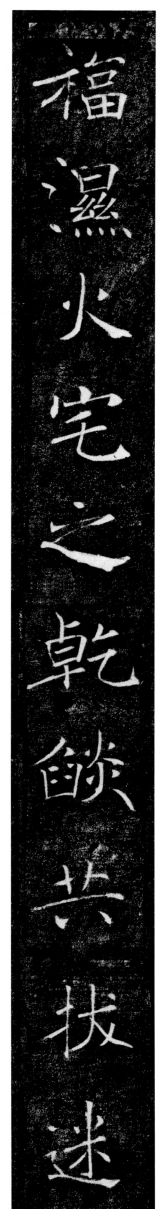

福濕火宅之乾燄共拔迷

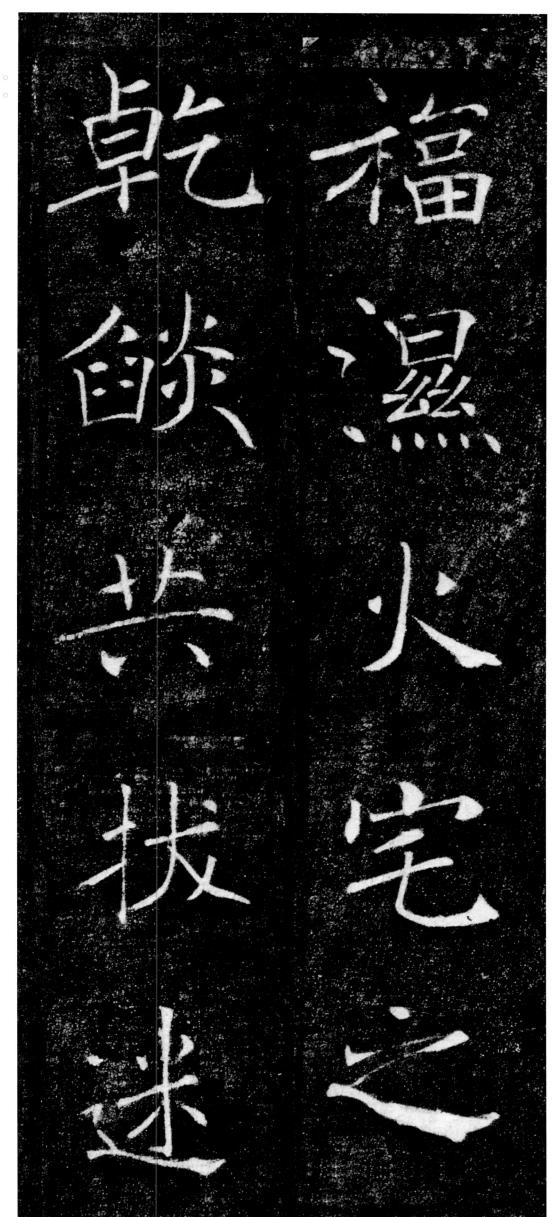

火宅：比喻充满众苦的尘世。

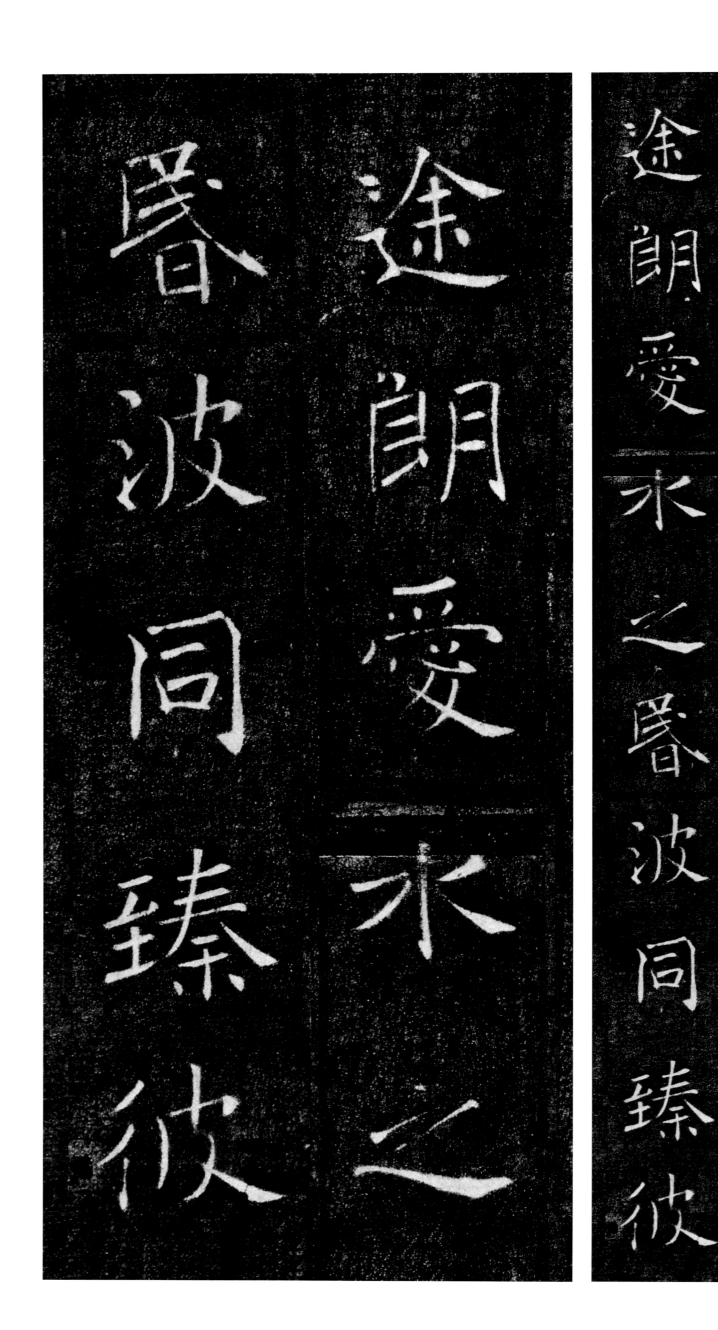

途朗愛水之昬波同臻彼

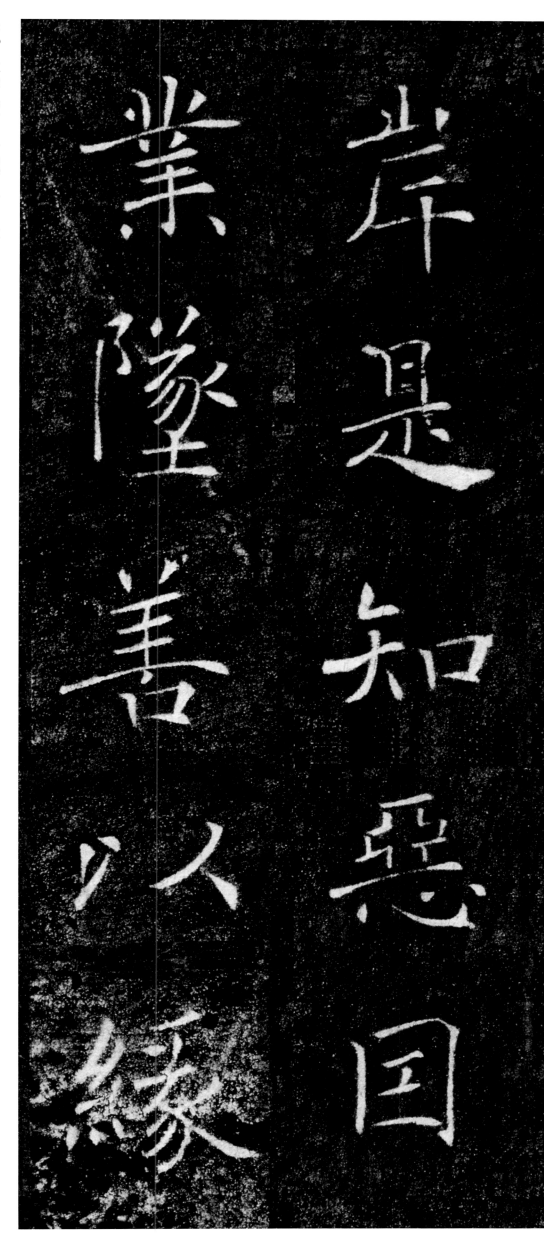

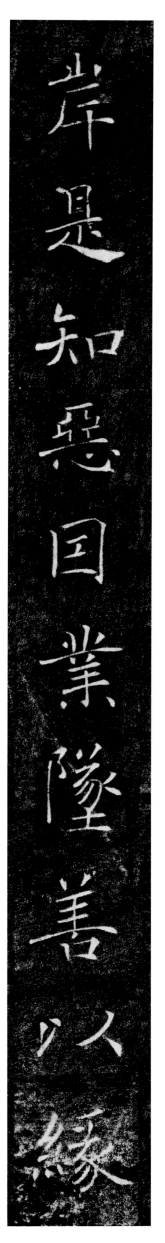

岸是知恶因业坠善以缘

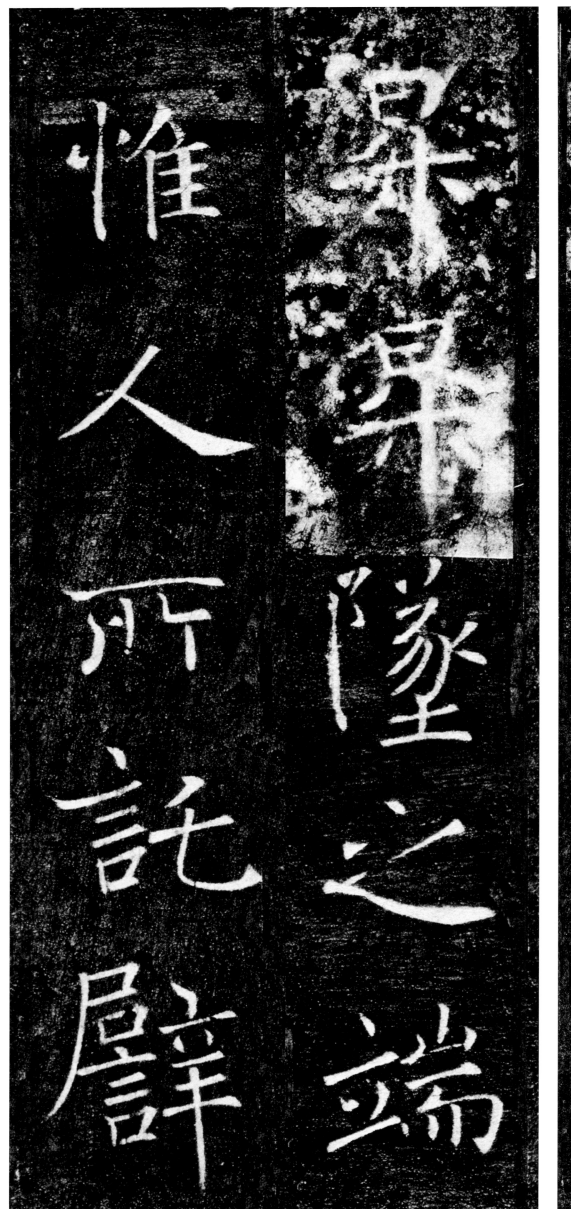

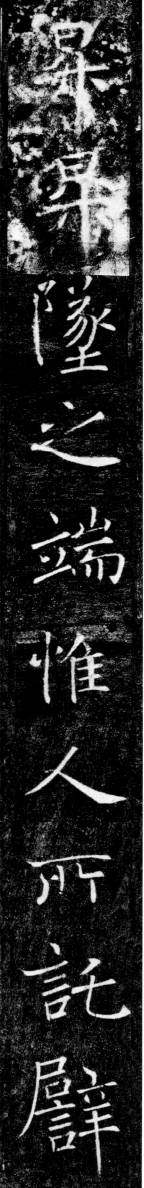

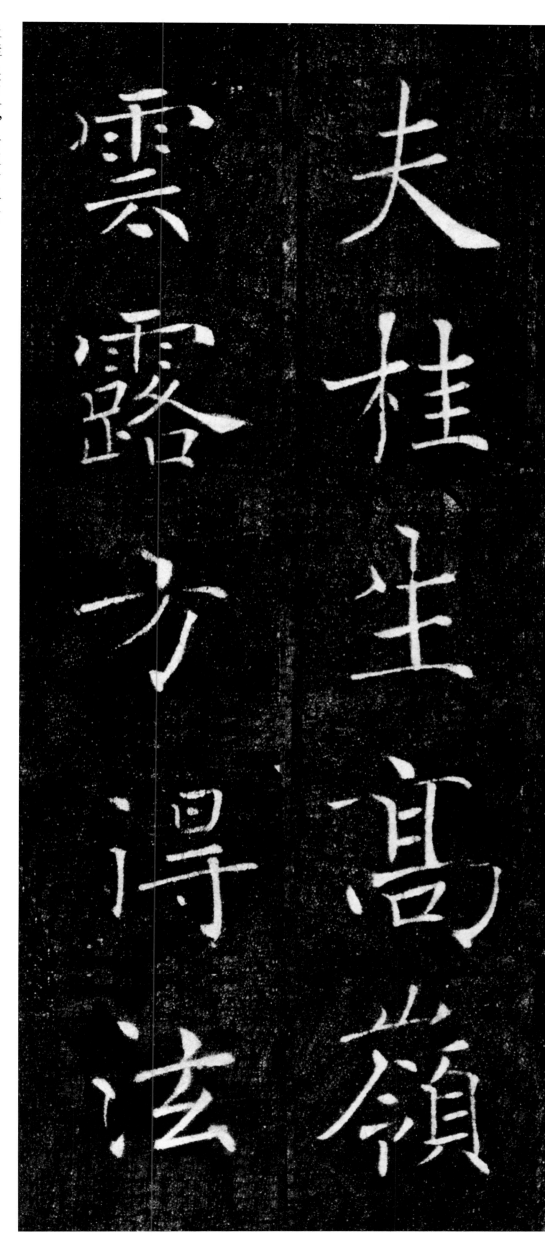

夫桂生高嶺雲露方得法

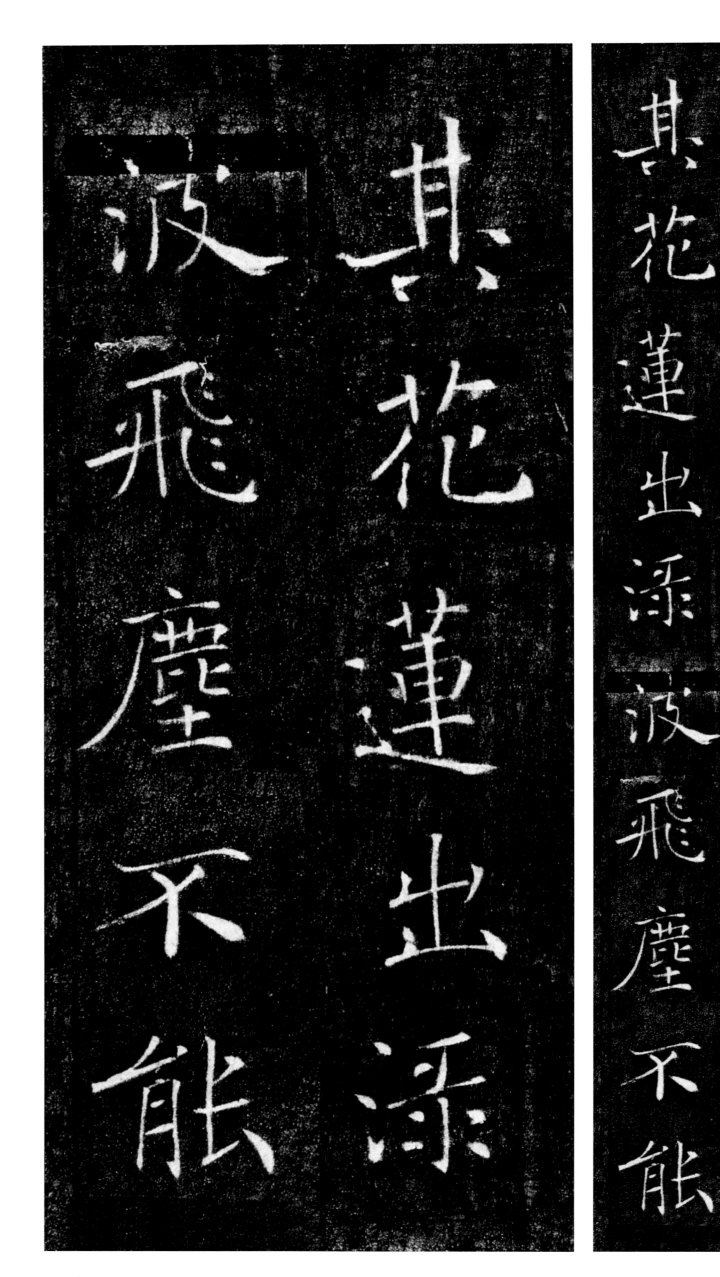

其花蓮出渌波飛塵不能

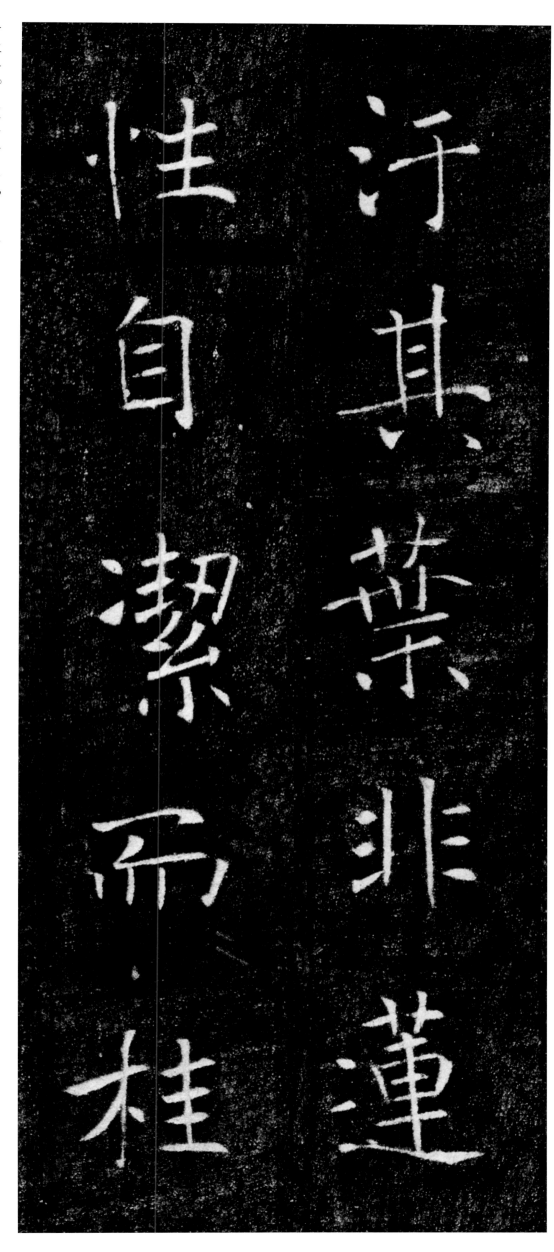

汙其葉非蓮性自潔而桂

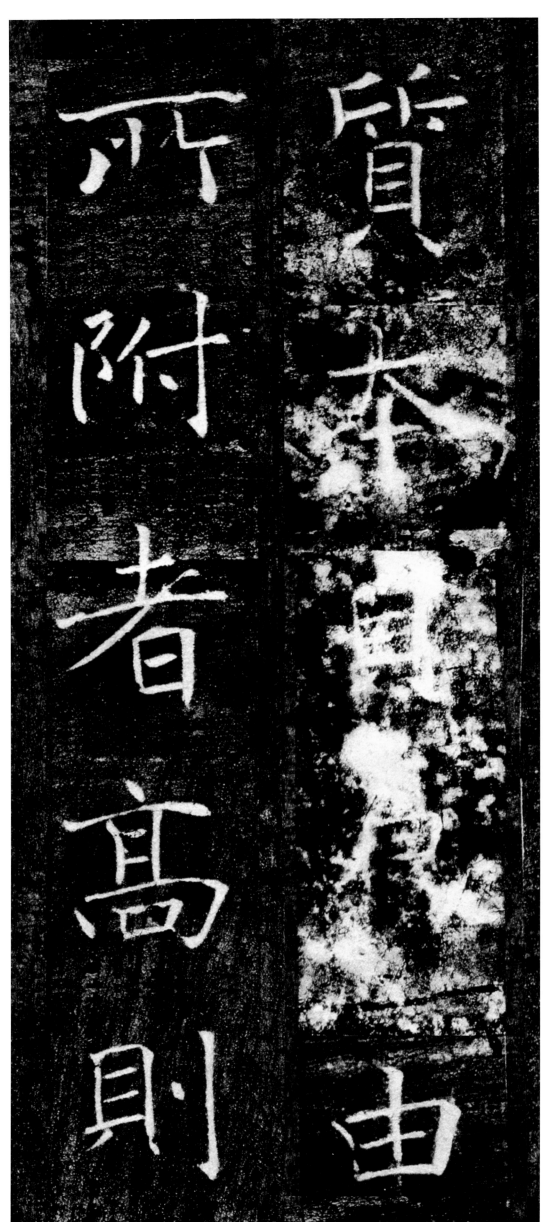

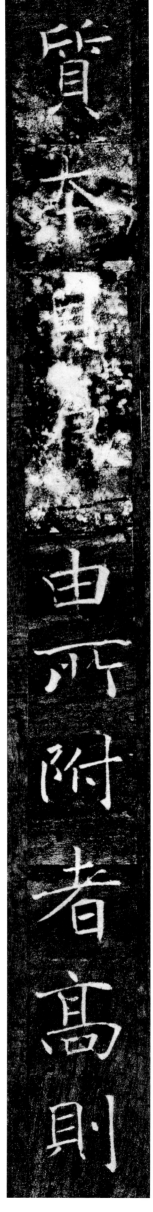

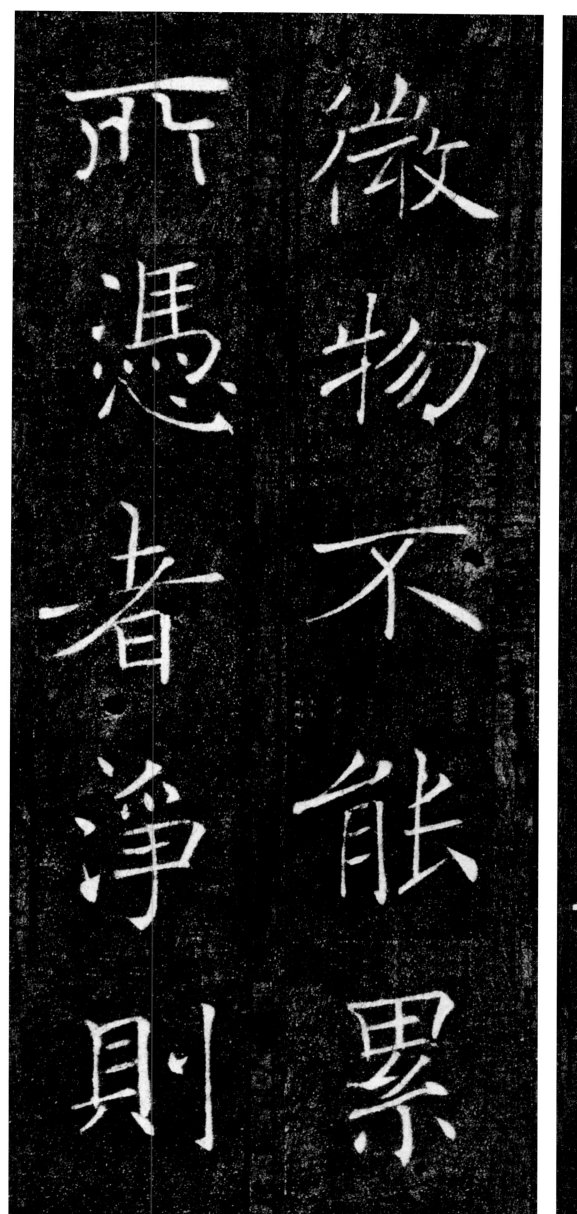

微物不能累所凭者净则

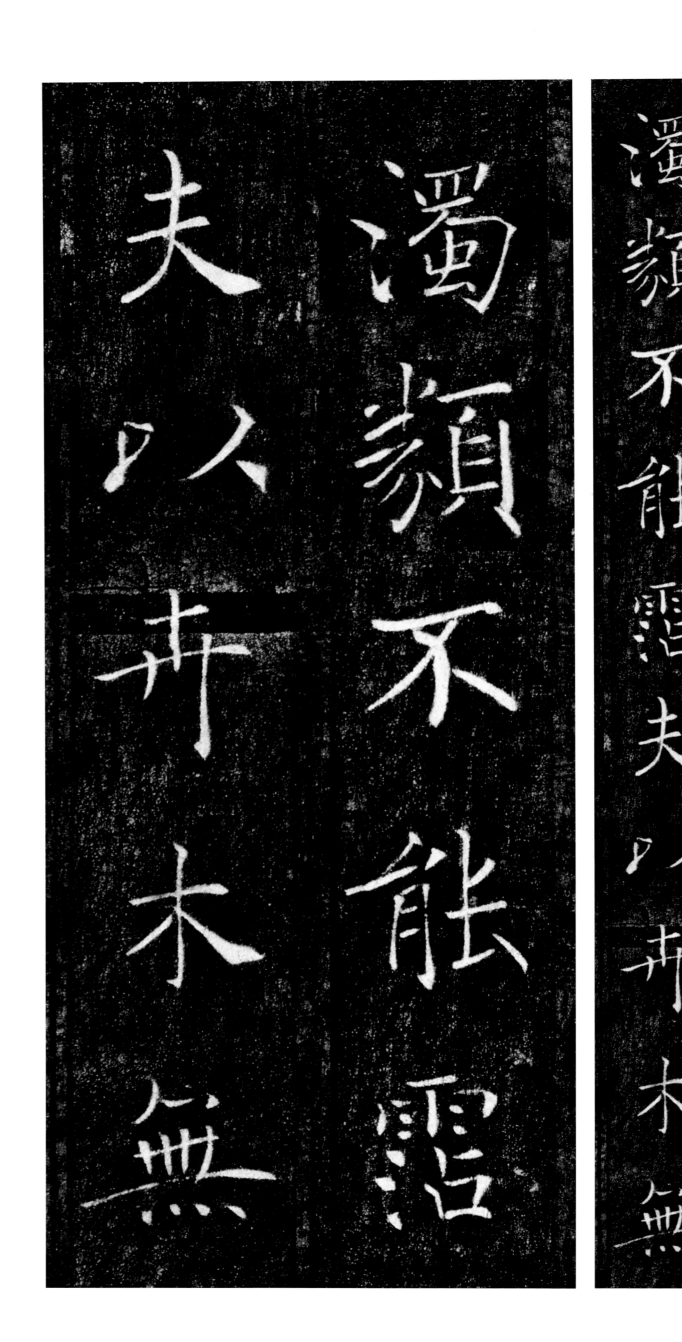

濁類不能霑夫以卉木無

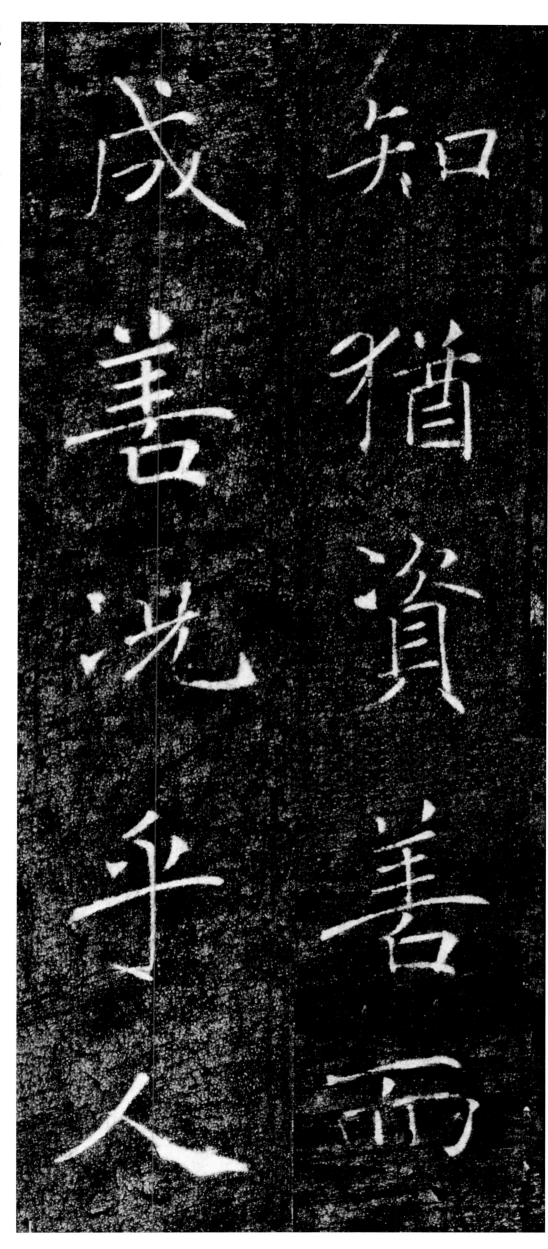
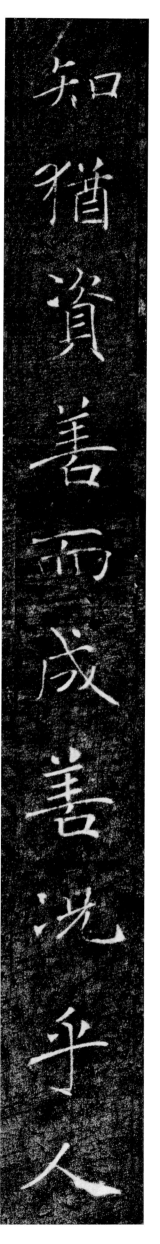

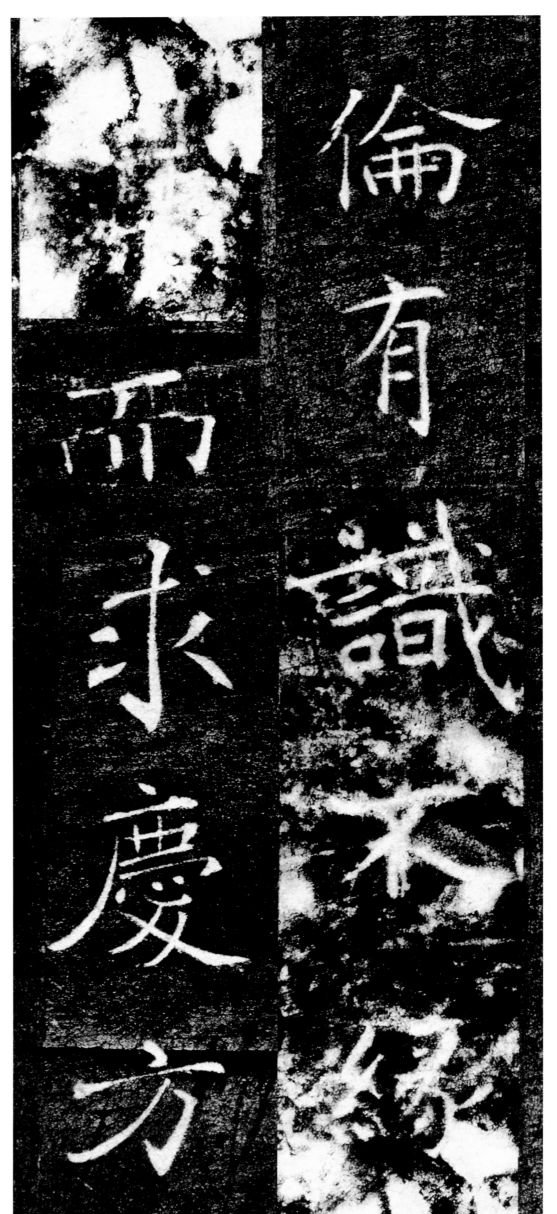
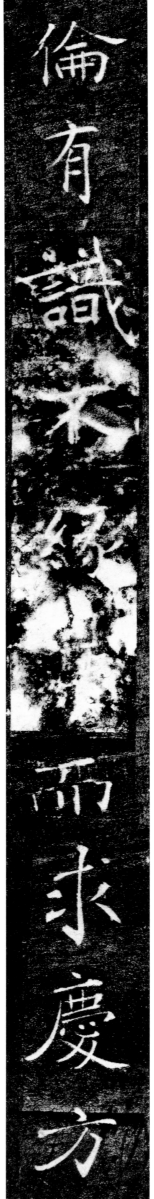

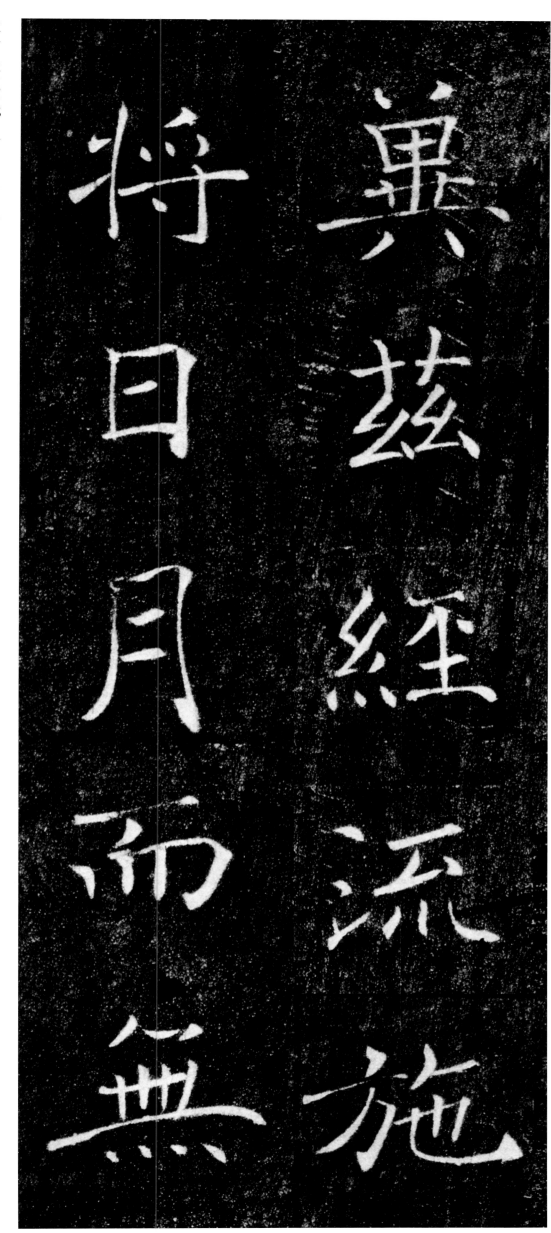

冀兹經流施將日月而無

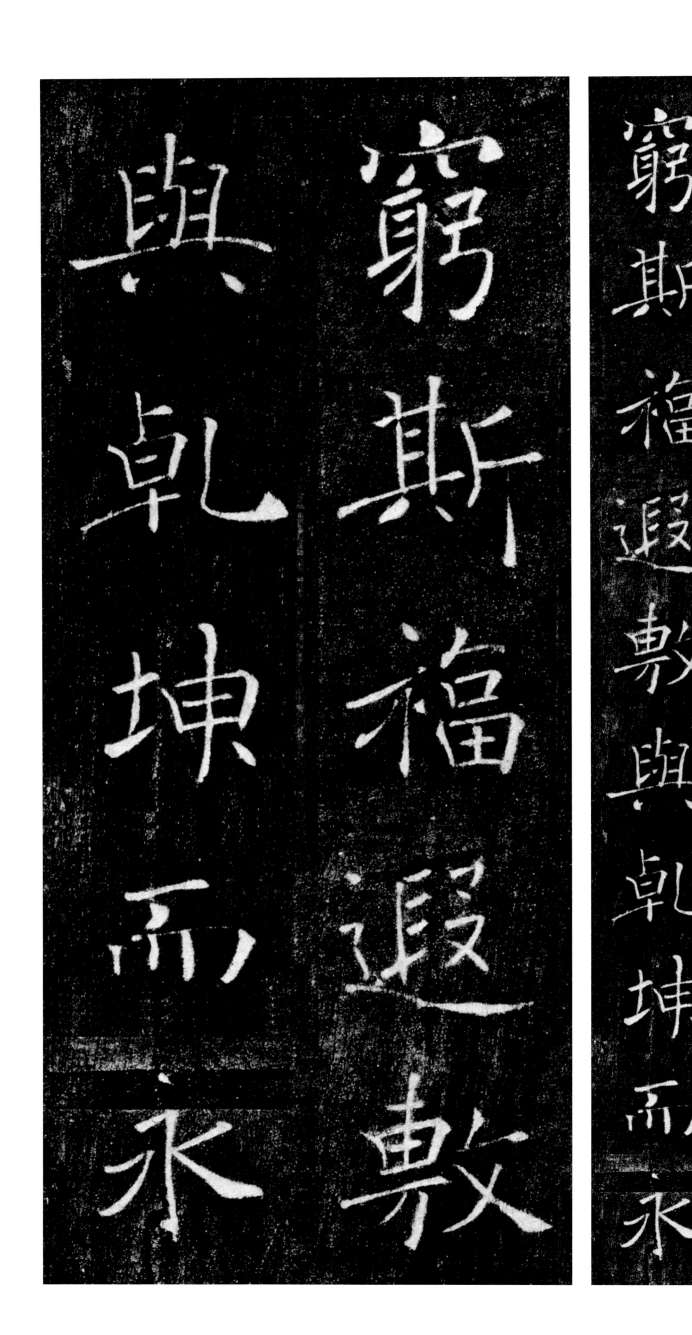

窮斯福遐敷與乾坤而永

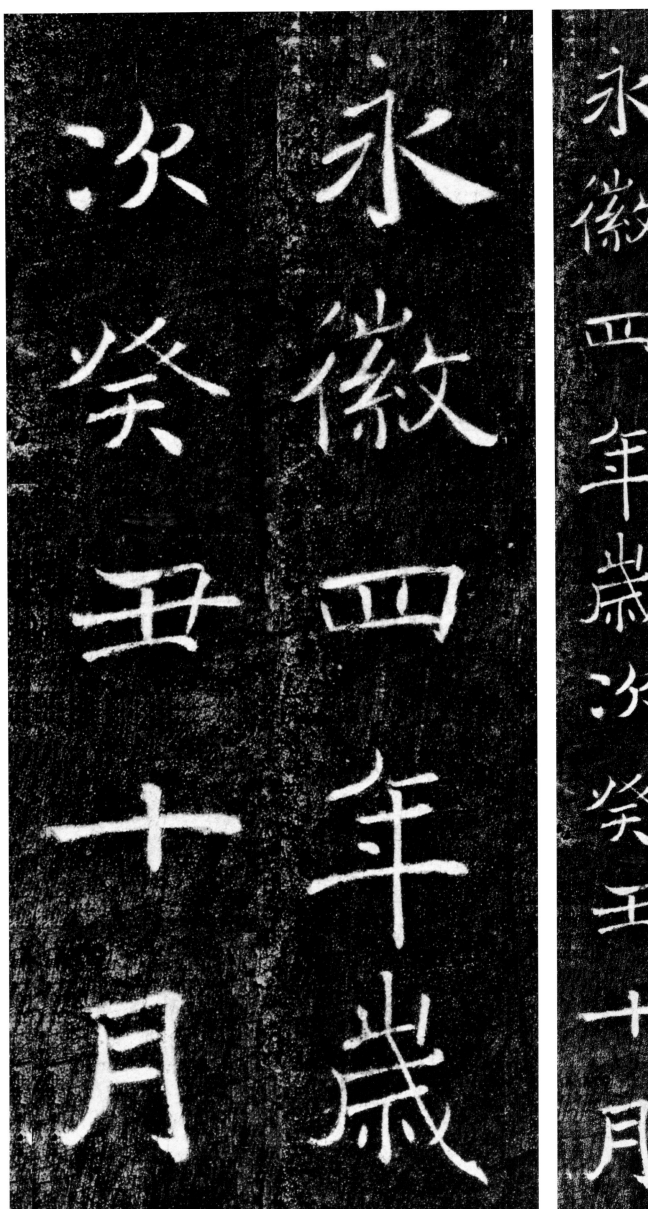

永徽四年歲次癸丑十月

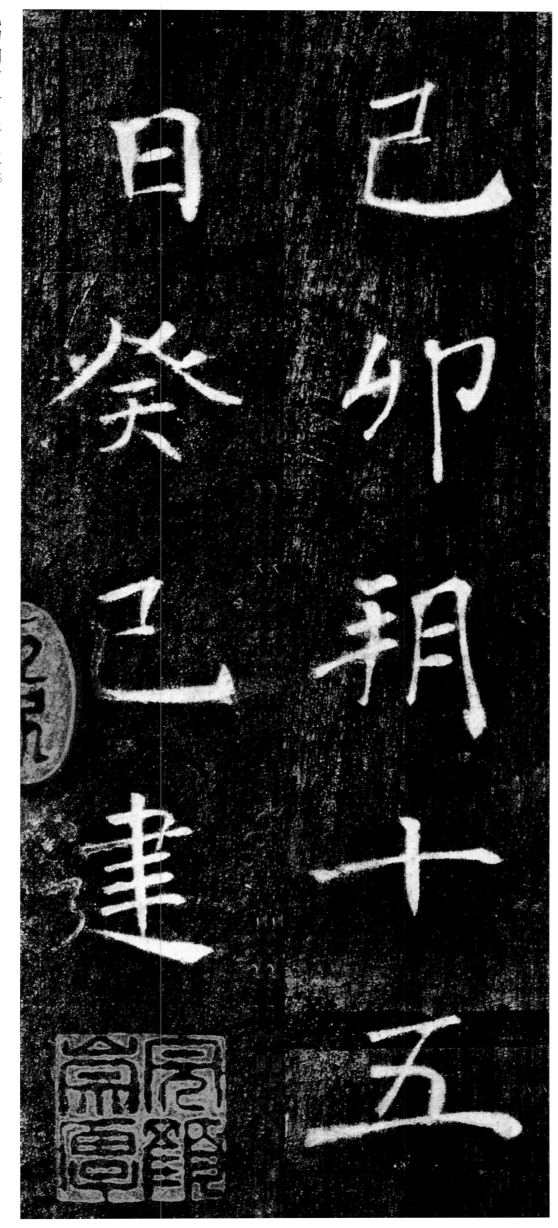

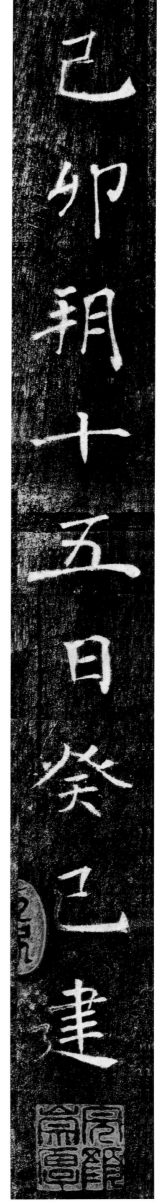

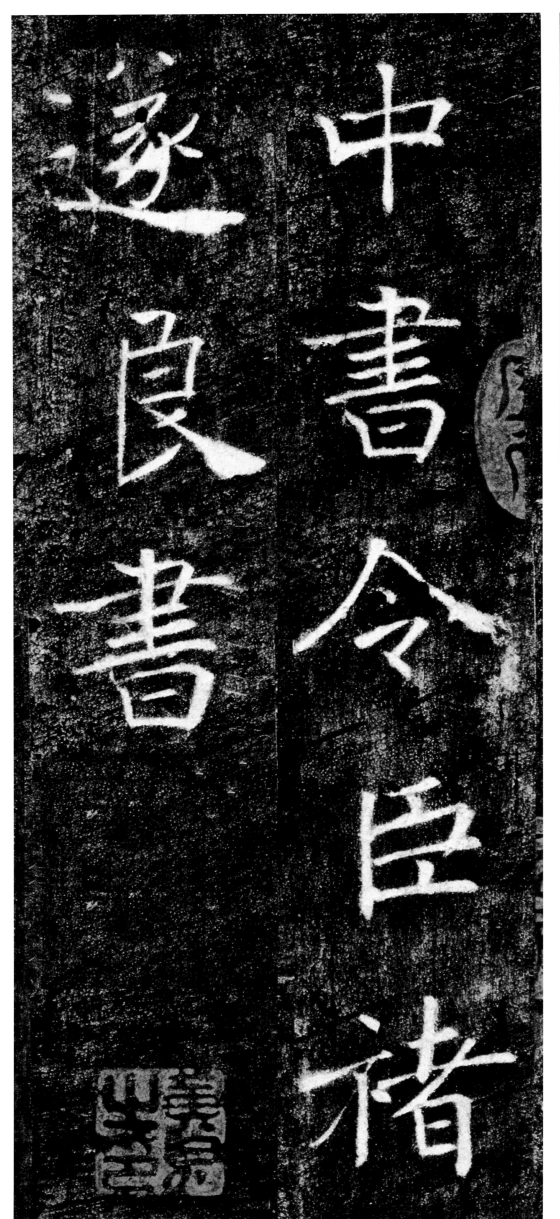

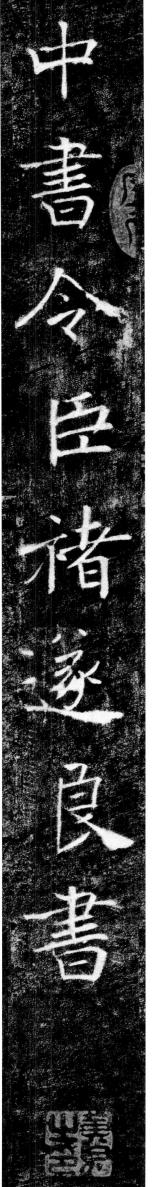

中書令臣褚遂良書